序

能寫成這本書，與我在學鋼琴方面特別「晚成」（「大器」則不敢自居）的經歷不無關係。

我有幸跟隨過五位老師學鋼琴，其中魏有山老師與黃懿倫教授對我的影響特別深。

我的童年可説是十分平凡。雖然四歲已開始學琴，但一直都是將鋼琴當作眾多課餘興趣之一，花在上面的精神、時間很少，成績自然也是平平。小學六年級時應考五級試，只有108分，父母覺得我的能力應該不止於此，於是安排我轉到魏有山先生門下學琴。

靠著魏先生的啟發，我開始重拾對鋼琴的興趣，也慢慢開始展現一點點鋼琴方面的天賦。我的考試成績在三年間從五級的108分，變成八級的136分，中四時以蕭邦的第一鋼琴協奏曲第一樂章（Chopin Piano Concerto No. 1, first movement）參加校際音樂節的鋼琴協奏曲組，幸運地拿到第三名。

讀完中五後我決定放棄原校升讀中六，到香港演藝學院（APA）讀音樂。在魏先生的穿針引線之下，黃懿倫老師（現在是黃教授，不過我們都叫她Miss Wong）答應收我為徒。

跟隨Miss Wong學習是我一生的轉捩點。雖然正式在Miss Wong門下的時間只有在APA的短短兩年，我往後十年之間對鋼琴技巧的探索，大部分都是建立於這兩年間打下的基礎之上。Miss Wong可說是完全地顛覆了我對鋼琴和音樂的理解，也使我更清楚自己的不足。

在APA過了兩年之後，我一度覺得自己在鋼琴上很難再有突破，於是萌生轉行的念頭，決定回歸傳統教育制度，完成中六和中七，然後在大學選擇音樂以外的學科。

想不到當我回歸業餘之後，可能沒有了在APA時的壓力，所謂「無欲則剛」，腦筋反比之前清醒，有段時間回想Miss Wong 之前教我的道理，好像又明白了不少，原本繃緊的手臂肌肉慢慢放鬆，本來覺得很難的東西也開始變得容易了。

約大學一年級時，我自覺技巧又進步了不少，於是2003年試考轉制後的新LRSM（Licentiate of the Royal Schools of Music）文憑，竟出乎意料地取得92/100分，為自己打了一支強心針。翌年在紀大衛教授（Professor David Gwilt）的指導下再考FRSM（Fellowship

of the Royal Schools of Music)，也考到Distinction的成績，開始覺得自己在鋼琴方面或者還有進步空間，未嘗不可再給自己一個機會go professional。

05年大學畢業後我到Royal Academy of Music（RAM）隨Miss Diana Ketler學琴，又修正了一些技巧上的缺點。但真正融會貫通，是從RAM畢業回港後的事——大約2008/09年間，有一天突然發現自己彈琴時原來一直忽略了「節奏」這一環（所以才特別花一章的篇幅寫「節奏」）。改正了這個問題之後，彈琴變成前所未有的簡單、直接，那時才真正覺得自己擺脫了「技巧」的牽絆。

往後的幾年間，藉著教學的機會，在學生身上試驗不同的教學方式，開始將自己多年來學琴的過程歸納成一套通用的「方法」。2014年起嘗試將這套「方法」輯錄成書，希望將自己這方面的經驗和心得與更多愛琴之人分享。

在此感謝張嘉裕先生擔任動作示範。

謹以此書獻給熱愛鋼琴、熱愛音樂的朋友。

目錄

Part 1

（基礎篇）

Part 1　基礎篇

這本書裡面的方法，是特別為本身已有一定程度，但又已到一定年齡（通常是已過發育期），錯過了所謂發展技巧的「黃金時間」的人寫的。

頭四章大費周章，就是為了從根本釐清「鋼琴技巧」的本質──並非單純用手指敲打琴鍵而發出聲音那麼簡單，也不是只通過操練提高手指機能，就等於是改善了技巧。

很多人（特別是成人）學到七、八級以上，開始覺得技巧不足以應付想彈的樂曲，就以為是自己天生手指不夠靈活，又或是以為自己學琴太晚，已追不回失去的歲月云云……其實這都是因為不得其方法門徑，不懂運用本身的「資本」──人人都學得會的呼吸、協調、放鬆的技巧，去釋放手的潛能。單靠機械式的練習長時間狂「谷」手指機能，一般只有很有限的作用。而且通常經過一輪的地獄式操練之後，只能「證明」自己已力有不逮，以為再努力也難再有寸進，就充份有了放棄的理由。

筆者的教學生涯中，遇到不少有心的學生，很多都是經歷考試失敗、或覺得自己已到達「瓶頸」，長時經間苦練仍然摸不到門徑之後才找到筆者的。當中不少在一、兩年內就已突破

了「瓶頸」，甚至「脫胎換骨」。最誇張的是一位通過七級考試後曾越級挑戰ATCL（Associate of Trinity College London）但「肥佬」的學生，找到筆者之後，痛下苦功，翌年即在同一年內完成ATCL及LTCL（Licentiate of Trinity College London）考試，後來更考到FTCL（Fellowship of Trinity College London）。雖然他沒有選擇以音樂為終身職業，但看見他重新找回自己對鋼琴與音樂的興趣及自信，才是最令人高興的事！

反而年紀很小就已到達很高水平的學生，一般都已經習慣、內化了慣用的一套技巧。而且因為自小訓練，手指機能通常都很優秀，很早就已克服了大多數的技術難題，所以這類人很少會覺得有需要突然改變既有的習慣，重新學習一套用力模式。但如果能跟隨本書的方法改善，也是會有相當裨益的。

本書的方法當然也適用於兒童或較初階的學生，但如果沒有老師的輔助，要他們單靠本書的文字摸索出正確方向，應該是不太可能的。如果教授的對象是兒童或初學者的話，要先由精於此道的老師重新「包裝」，以更形象化的方法，讓他們感受、理解，或者不知不覺中內化其中的用力模式。

1.1 放鬆/ Relaxation

為甚麼要放鬆、怎樣放鬆

本書所載的「方法」，其實可以用一個簡單的三段式邏輯推論表示：

前提一：

彈琴的時候，所有不需要用力（包括活動）的部分都應該保持放鬆。

前提二：

彈琴是手指的運動，所需的力度全部來自手指。

結論：彈琴時除了手指之外，其他部分都要保持放鬆。

筆者認為，以上可以説是概括了彈鋼琴最重要的宗旨了。（就這麼簡單？！）

前提一的爭議性應該不會太大，不需要用力的部分當然應該是放鬆的嘛！

前提二的問題就比較大了。首先，沒有界定「手指」到底包括哪些部分。第二，「力度」的概念不清晰。前提二所指的是手指肌肉的力度（muscle power），但這裡沒有提及另一個非常重要的「力」（force）的來源——地心吸力（gravity）。

所以以上的邏輯推論雖然沒錯，但流於類似「呀媽係女人」的道理。彈琴之所以困難，問題不在於「what to do」，而是「how to do it」。

有些人會懷疑，為甚麼看似那麼顯淺的道理，要花一本書的篇幅去説明呢？此中關鍵只有局內人才會明白。這也是為何所有的武術流派，都有不少人窮一生的力量去鑽研。武術與彈琴一樣，箇中有不少訣竅，是已有相當功力的人才能領會的，這些訣竅又是希望精於此道的人必須要明白的。

放鬆的原理

彈琴時的所謂「放鬆」，是指除了必需運動或用力的地方外（即是手指及手掌），要盡量減少、甚至完全消除無用的肌肉緊張。

手指和手掌因為肩負重要任務，無論任何時候，只要手還在鋼琴上面按鍵，都是不能放鬆的。

手腕的工作是「跟」。作為懸掛及避震系統，手腕要隨時維持放鬆、柔軟的狀態。除此之外，手腕的柔軟性對手指和手臂維持舒服、自然的角度是非常重要的，尤其是在運用1指（拇指）轉位，例如彈琶音（arpeggios）的時候。

手臂的工作是「懸垂」。換句話説，手臂是沒有任何任務的，它只要維持放鬆的狀態就可以了。

在這裡問題出現了：手臂放鬆的話，它便會處於軟垂的狀態。如果把手放在琴鍵上然後放鬆手臂，手便會整隻從琴鍵上滑下來。

那手臂怎樣才可以放鬆，但又不會從琴鍵上滑下去呢？

手掌需要對手臂提供足夠的支撐（support），才不會被手臂的重量往後拉以致離開琴鍵。所以手掌發出的力度，必定是向前及向上的，如此才能抵消手臂放鬆時（往後）的下墜力。

下圖說明這個基本的力學概念：

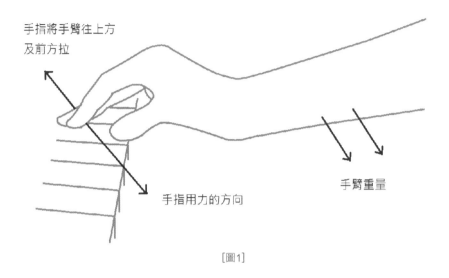

手指將手臂往上方
及前方拉

手指用力的方向

手臂重量

[圖1]

因為手腕與手臂必須放鬆，所以它們無法靠自己的力量支持自己（unable to become self-supporting）。支撐手臂的力度就由負責按鍵的手掌部分負全責了。

彈琴的時候，手掌不但支持著手臂的重量，它還負責將重量傳到琴鍵，使按下去的每一個音都帶著手臂的重量。

如果手掌的力度不夠，人的本能反應是：手臂肌肉會馬上進入自我支撐的緊張狀態，以防止手臂下墜。如此手臂和手掌、手指就會回到各不相干的狀態。沒有了手臂重量的幫忙，手指只能用自身的力度按鍵，相較借用手臂重量的彈法，光靠指力無疑是吃力得多。

然而手指的力量是有限的，當遇上較高技術要求的樂曲，面對密

集的快速音符或者和弦（chord），手指便顯得力不從心。彈奏者往往以為問題出於手指力度不足，於是進行大量機械式的手指練習。通過密集的手指練習，技術通常可以獲得有限度改善，但往往忽略了真正的問題根源——原來是來自對本身既有的「自然資源」（手臂重量）的浪費。

放鬆的要訣，就是增加手指和手掌肌肉的強度和力度，直至它們足夠支撐手臂的重量，或者反過來說，要訓練手腕及手臂，在手指用力的時候，仍然能維持放鬆。

所以如何讓手指發出足夠力度，就成了第一個要解決的問題。

釋放手指的力量

人類的手掌關節和肌肉的構造，是專門為拿取物件而設計的。

彈琴的動作如果能盡量配合手的結構，自然能以最小的努力，獲得最大的效果。

以下是手掌各部分的結構：

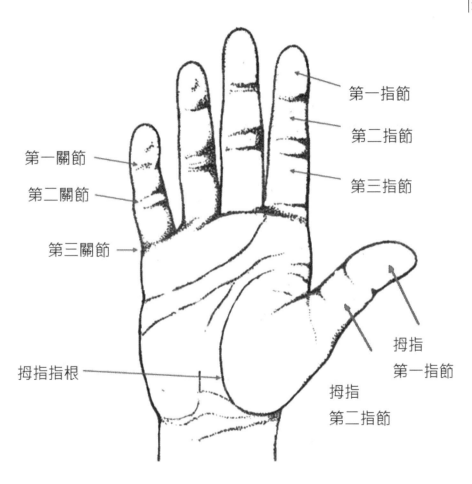

[圖2]

（上圖列舉本書統一使用的手掌各部份的名稱。注意以上並非解剖學上的正式名稱。）

以下是手取物時的動作順序：

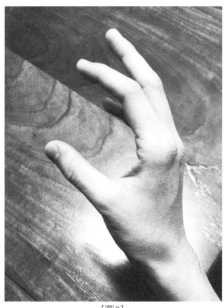

[圖3]

[圖4]

1. 手掌打開，手指各關節維持微微彎曲。

2. 開始握住物件時，2指至5指位處同一平面，與對面的拇指從相反方向同時用力，將物件夾住。

[圖5]

3. 夾住物件之後再用力捏住的
 話，會由掌心肌肉與手指的指
 腹發力，力貫指尖，過程中手
 指的3個指節都會朝掌心彎曲。

從以上的動作可以觀察到以下兩點：

1. 手指第一至第三指節的肌肉，並不是與掌心分開、獨立運作
 的。相反，手掌是手指根部的延伸。手指用力時，其掌心部
 分應同時一起用力。

2. 虎口必須張開，這樣拇指和2-5指才能從物件的上下（或左右）
 兩方發出相反方向的力度，否則無法抓穩物件。

彈琴的時候，手指用力的方式，與抓握物件時用力的方式是如出一轍的。但因為琴鍵的排行是水平方向的，所以手的角度要稍微調校一下：

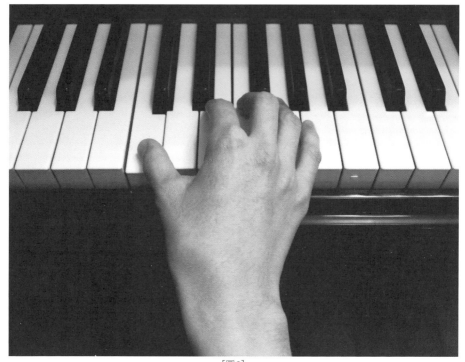

[圖6]

1. 手掌向外傾斜
2. 2指和3指的第三關節最高
3. 4指的第三關節順勢傾斜，5指最低

這樣拇指與2指會形成一個「夾」，可以把中間的物件夾起。這個姿勢既方便較短的尾指，又容許較長的食指和中指有足夠的空間移動。虎口位置切記要保持張開，否則沒有拇指在對面「兜住」，便無法運用掌心的力量幫助手指。

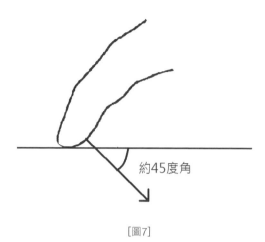

[圖7]

物理學上有vector的概念，即力的方向可分為垂直的部分（vertical component）和水平的部分（horizontal component）。圖7中手指發力的角度可用以下方法表示：

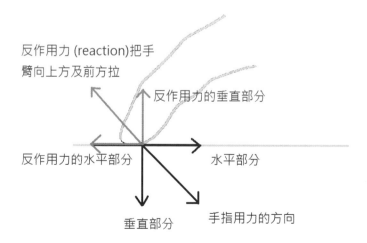

[圖8]

所以彈琴時，手指發力的方式與角度，實際上就是上述抓住物件時發力的角度。按下琴鍵時無疑需要向下的力量，但這種力量並不是單純由「向下」的動作製造出來的。雖然手指的運動看上去好像是由上而下敲擊的動作，實際它是模擬抓握的動作發力的。

這種「抓力」在鋼琴技巧中是至為重要的。按鍵的時候，不管用的是一隻還是幾隻手指，內裡的力度都是整隻手掌發出的「抓」力。2指至5指彈奏的時候，在旁的拇指擔任一個非常重要的角色，就是從相反方向用力「夾住」被按下的琴鍵，令手掌發出的力量足以在琴鍵上穩穩站立，甚至能頂住完全放鬆的手臂的重壓。

[圖9]

因為拇指有著完全不同的結構、位置及角度，所以拇指的彈奏方式，跟其他手指也是很不同的。

拇指最自然的運動模式是由外至內往掌心劃圓形的動作（右手的話就是逆時針動作，左手則是順時針動作），而不是由上至下的動作：

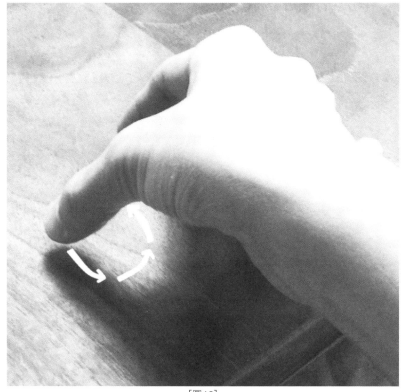

[圖10]

將近圓形的最底部就是拇指觸鍵的位置和角度。拇指抓住琴鍵時，用力的方向也就是其動作的方向。

在鋼琴上拇指是不需要提高的，它只需在琴鍵表面聽候命令，到彈奏的時候用指甲邊緣的皮膚，以很少的動作，在琴鍵面輕輕「刮」一下直至琴鍵底部。要按住琴鍵的話，便繼續以同一方向保持用力，與其他手指一起夾住琴鍵。

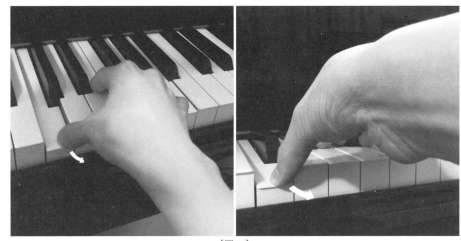

[圖11]

練習方法

以下是筆者十多年來一直沿用的練習方法，讓學生感受如何用指力抓住琴鍵的同時，又可讓手臂放鬆。

首先將手放在琴鍵上一個較舒服的位置。

先試較容易的2指。2指按住琴鍵後，第一關節與第三關節嘗試用力，將第三關節撐起至骨節明顯突出，以及三個指節都呈輕微屈曲狀態：

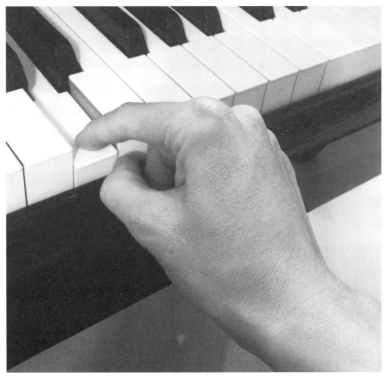

[圖12]

然後利用指尖皮膚與琴鍵表面間的磨擦力（friction）用力勾住琴鍵，放鬆手腕和手臂，盡量將手臂自然懸掛在手指與琴鍵上，讓手指支持它的重量（想像手指是一個掛鈎，而手臂是被掛鈎吊住的大塊肥肉）：

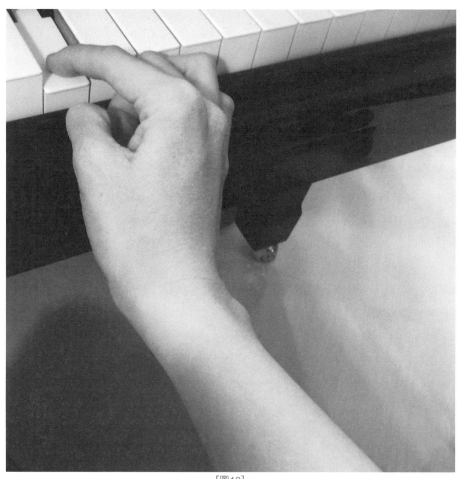

[圖13]

如果覺得以上十分困難的話，試試將拇指收到食指下面，拇指指尖輕碰食指指尖。這時拇指食指會圍成一個圓圈，虎口會張開：

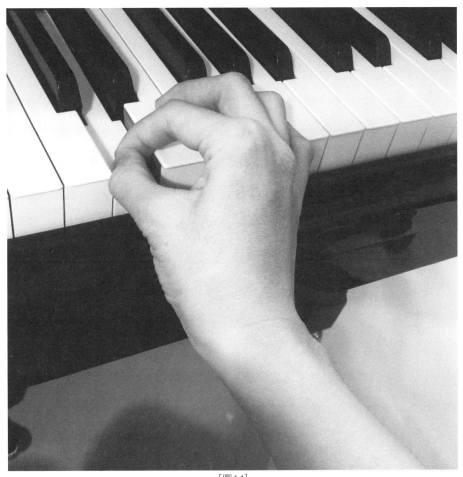

[圖14]

現在是否覺得手指比先前有力呢？

覺得手指還不夠力的話，試試用另一隻手，按摩一下手掌靠近手指第三關節處的肌肉，然後嘗試多點用手掌的力度，將食指往掌心方向拉：

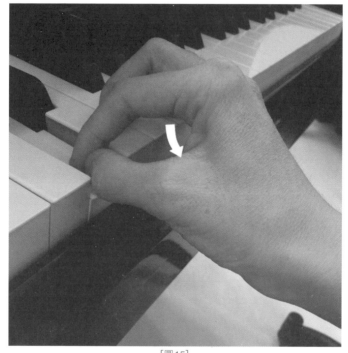

[圖15]

如果手指用力時手臂不受控制地抽緊，也可以按摩一下手臂肌肉幫助放鬆。

以上各步驟若是做得正確，指尖的皮膚、手指的三個關節及手掌心的肌肉應該都會感受到沉重的壓力。這些壓力來自手臂的自身重量。

2指成功後，2指換成3指再做一次，然後是4指和5指。

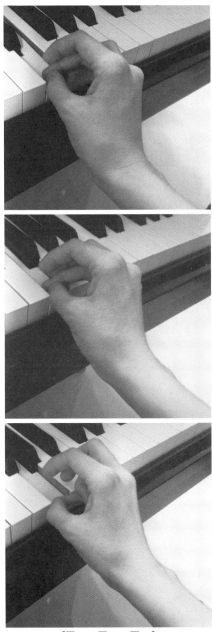

[圖16、圖17、圖18]

用4指和5指的時候，因為手指比較軟弱，難度會大增。這時候只需要將手的角度再往外傾斜一點，拇指指尖貼住4指或5指的指尖時，兩邊指尖互相按壓一下，可以增加手指關節的力度。只要懂得借用手掌的力度，就算是獨立性最低的4指或是最軟弱的5指，也可以練成與2、3指一樣的強度。

關於5指還有一點要特別留意：5指第三關節彈奏的時候，應該與2、3或4指的第三關節一樣，能夠用力而且用力的時候是會突出的。但因為5指位於手掌的邊緣，不像3、4指般旁邊還有另一隻手指可依靠，再加上天生短小力弱，本來就處於最不利的位置。一般琴鍵的重量大約是50g，意即需要50g的重量才能把琴鍵壓下至鍵底。如果5指本身的力度不夠50g，彈奏時很容易會下意識地用了手掌邊緣的肌肉代替5指第三關節的力量。這樣5指的第三關節變相被「廢」了，換來的是每次5指彈奏時，都會發出相較其他手指響亮和沉重的聲音。除了無法彈出輕柔、鬆弛的聲音之外，5指的靈活性也會受影響。

很多時這個習慣是不那麼容易被發現的。如果不幸發現5指染上了這個陋習，一定要先操練5指第三關節，直到5指的力量超過了琴鍵的重量，才可到鋼琴上練習，否則只會因為5指力量不夠而重蹈覆轍。

5指練習第三關節的方法很簡單，可如下圖所示，用力擺動5指：

[圖17]

又或是在另一隻手掌上，試用5指第三關節與指尖的力量「刮」過皮膚，模擬在鋼琴上用力按鍵的感覺。

只需每天持之以恆地活動5指，不出幾星期，5指的力量便會有明顯改善。

有沒有發現，當2-5指任何一隻（或超過一隻）手指用力的時候，如果拇指同時與它圍成圈，這個「圈」會令手掌和手指形成一個支架？

這個支架的強度，遠遠超過任何一隻手指能單獨發出的力量。通過訓練增加手指和手掌肌肉的強度之後，慢慢地就算拇指不那麼貼近2-5指，手掌也能發出足夠的力量，形成支架，用來承托手臂的重量。

（注意虎口必須打開，確保拇指可以在2-5指形成的平面的下方，幫助「夾穩」需要按下的琴鍵。）

現在只剩下與別不同的拇指了。拇指彈奏的時候，手掌支架的狀況是不會改變的，2指到5指與掌心仍然要保持相當的力量，只是變成了在旁輔助的角色。拇指按住琴鍵之後，2指可與拇指扣在一起，成一個圈，就像2指彈奏的時候一樣（除了現在負責按鍵和勾住琴鍵的已換成拇指）。然後就會感覺到拇指也可以不費力地成為支架的一部分：

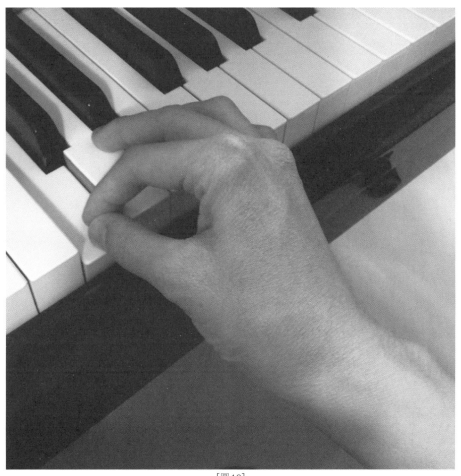

[圖18]

手指具備足夠的強度之後，負重的能力自然增加，如此手臂便可以更放鬆以下放更多的重量到琴鍵上。長時間練習之後，手指肌肉會變得更結實、更有力，原理就像將沙包或重物綁在腳上用來練輕功一樣。

總結

總結以上方法的目的，是增加手指的負重能力。手指在琴鍵上快速、有力地彈奏的時候，依靠的就是它「負重跑動」的能力。（當然手指自身的運動能力（包括力度和速度）也是非常重要的！）

以上的練習所需的時間因人而異，有些人會覺得比較容易，有些人會覺得較難。這關乎個人對自身肌肉的控制能力，與天份無關。但無論如何，可以肯定的是，每一個人都能用這方法改善手指的力度及手臂肌肉緊張的情況。

在開始下一個練習之前，最少要花一至兩星期（平均每天30分鐘至一小時）在這個單指練習上，而且往後要經常重溫。練習的時間越多，手指的力度增加，手臂自然會慢慢放鬆。但所謂欲速則不達，切記不可過分躁進或者敷衍了事。如果手指未具備足夠力度便開始後面的練習的話，只會浪費時間。

（其實在學會如何用「氣」彈琴之前，單靠這個練習是不可能做到完全放鬆的。不過手臂越放鬆的話，後來的步驟就越容易。所以一定要多花時間做放鬆手臂的練習！）

1.2　從站立到走路／From standing to walking

上一章講過彈琴時，如何靠手指和手掌的力量，讓手指站起來而且背負起手臂的重量。

開始練習之前，先重溫一下以下的原則：

彈琴的力學原理是運用手臂的重量，作為彈奏時的力量來源。

彈琴時用的「力」，並不單是來自手指肌肉的力量。手指的抓握動作及其發出的力量，令五指形成強而有力的支架，支撐著手臂的重量，並將手臂的重量傳遞到琴鍵及琴弦上。

剛開始第一章裡面的單指練習時，手指可能連站起來都有困難。但如果練習方法正確，應該兩星期左右便可初步掌握「站立」的方法，手臂緊張的情況也應已有改善。然後就可接下去按本章的方法，練習手指在琴上行走的能力。

慢速彈奏時，手掌就像一隻動物，背負著沉重的沙包，在琴鍵上一步一步地向前走（或者「向左走，向右走」）。手臂的重量就是壓在手掌上的沙包。最初手掌舉步維艱，但日子久了，慢慢就會習慣了背上的重壓，變得越來越強壯，到後來甚至健步如飛。

因為手掌每踏一步都帶著手臂的重壓，故此雖然自身的重量微不足道，仍然可以在琴上彈出放鬆、響亮、自然的聲音。

在琴上的所有位置變換，都應該是手掌背負著手臂行走或彈跳的結果，而不是手臂作主導將手掌帶到某一個位置。所以，任何時候都要絕對維持手臂的被動角色，不要因為一時貪快，而用了手臂做一些原本應該是屬於手指的工作──例如彈琶音時的拇指轉位。（彈琶音的技巧會在第六章提到。）

本書的每一個練習都是循序漸進的，所以千萬不可仍未能掌握一個練習時就跳到下一個。每次開始一個新的練習的時候，最好是逐步添加新練習的比例，直至初步掌握新的練習後，才停止上一個練習。

如何用手指「走路」

人類走路的模式是這樣的：

1. 右腳前伸，然後右腳跟落地。同時左腳跟提起，但左腳腳尖仍然與地面保持接觸。

2. 左腳腳尖向後發力把身體向前推，身體的重心被移到右腳，然後左腳提起，腳尖前伸。

3. 左腳腳跟移到前方後落地，同時右腳腳跟提起，右腳腳尖向後發力把身體向前推，重心向前移到到左腳上。

4. 然後右腳提起、移前，重複以上動作。

以上可見重心轉移是走路的動作的必要條件。起步時，先要將一隻腳移到前面，然後在後面的腳再把身體向前推，如此達到重心轉移的效果。

彈琴的手指運動，就是負重行走的動作。

練習方法

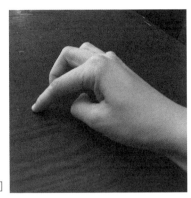

[圖1]

1. 食指用力勾住桌面,將手掌和手臂向前拉扯。

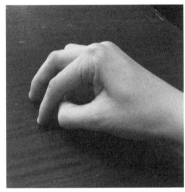

[圖2]

2. 中指向前伸,預備接替食指。

[圖3]

3. 當食指與桌面的角度接近90度,或者食指指甲碰到桌面時,中指應該已經伸到前方。這時提起食指,把食指向掌心收起,以中指勾住桌面。

手指也可以像蟹一樣橫行（事實上，橫行的動作更接近彈琴的動作）：

[圖4]

1. 手的角度要稍微向外傾。先用食指和中指，同時勾住桌面。

[圖5]

2. 已經貫注力量的中指向外邁步。

[圖6]

3. 將手的重心轉移到中指，然後提起食指，移到中指旁邊。

其他手指的「走路」方式，與食指、中指類同。

走路與彈琴動作最大的分別，是走路只用兩隻腳，彈琴用的卻是五隻手指，並且要用到位處中央的手掌作為支架的一部分。（這方面手掌比較像四腳行走的動物。）

剛開始由站立過渡到走路的時候，因為手仍未適應新的用力方式，幾乎可肯定會發生「腳軟」的現象。這是完全正常的，要緊記無論手指感覺如何無力，也要盡最大努力放鬆手臂。

這一關若要輕鬆邁過，關鍵是任何時候都要盡力維持手腕和臂放鬆，讓手指自己想辦法站起來。在這過程中，手指會慢慢學會如何運用自己也不知道存在的肌肉。只要多練習對手指和手掌肌肉的存想，在手指肌肉中慢慢貫注力量，就可以讓「昏睡多年」的肌肉重新覺醒。

剛在琴鍵上從「站立」過渡到「行走」時，可以用這個方法：

1. 重複第一章的單指練習，拇指與2指成圈，放鬆手臂懸掛在手指形成的支架上。

2. 旁邊的3指應該已形成屈曲狀態，這時可以往手掌心及3指指腹貫注力量。

3. 然後開始將手的重心移到3指上。轉移重心之後，慢慢鬆開2指，變成拇指與3指成圈。

4. 用同樣方法轉換成4指及5指。

在2指和拇指之間轉換時，因為兩指的距離較遠，而且力量的傳送要經過虎口，難度會較大。練習時要注意拇指指根的肌肉是否已放鬆，及虎口是否已完全打開。如有懷疑，可借助2指與拇指成圈的方法，先圍圈，然後才慢慢伸出拇指或者2指，這樣可確保虎口處於放鬆及打開的狀態。

再下一步要練習的就是讓重心在不同手指（不限於相鄰的手指）間自由轉移。轉換手指之前，一定要先往「目標」手指貫注力量，直至它蓄起足夠的力量，可以在觸碰琴鍵的瞬間發力抓緊琴鍵，接替上一隻手指成為支撐手臂重量的支撐點。

能否有效、快速地在不同手指之間轉移力量，關鍵在於支架的強度是否足夠。要維持支架的強度，必須不間斷地以掌心發力，維持掌心與手指關節在抓緊的狀態。最初拇指可能需要不斷在旁圍圈以輔助手指，慢慢地當手掌的支架越來越強，拇指便不需再如此貼近，可略為保持距離，以方便有需要時才立即支援。

手掌的支架就像汽車的避震或懸掛系統，承托著車身的重量。此外，手掌支架應同時具備彈性和強度，這樣可以通過調節支架的狀態或手指動作，改變聲音的特性和色彩。

彈琴的原理，是用重量發聲——以手臂的重量壓住手掌的支架，手臂的重壓通過這個「懸掛系統」被傳到琴鍵上，再通過這個支架，把重量轉換成不同的聲音。原本單純的重量，被賦予不同音色、語氣。這種狀態，可以彈出千變萬化的音色。

彈琴時，必須不斷以「抓」的感覺，在掌心蓄力以形成、維持及撐起這個非常重要的支架。然後放鬆手臂，盡量把最多的重量放到這個支架上。

如整隻手掌中蘊藏了足夠的「內力」，手掌的支架會變得強韌，然後應該會發現彈出來的聲音變得放鬆、自然，而且帶有深度、重量和柔韌性。這時你已具備「升級」的條件了，可以翻開下一章，看看如何將「氣」的概念運用到鋼琴彈奏之上。

小結

完成本章之後，仍要抽時間繼續練習手指「走路」的技巧。通過不斷練習，為手指注入力量所需的時間會越來越短，直至某天發現只要一動念，手指便會馬上站起來，輕鬆自如地在鋼琴上邁步，手臂的重量已不再成為負累。

（順帶一提：成功的重心轉移，會製造出平均、連貫的聲音。換音時，如能盡量減少手指第三關節活動的輻度與手腕的震盪，配合細膩的指尖感覺及流暢、平順的手指動作，彈出來的效果，就是連奏（legato）的音色。如何令手指換音時仍能保持聲音的連貫性，是彈鋼琴的一大學問。）

1.3　呼吸

本書中「氣」的概念，大約介乎唱歌呼吸的「氣」與氣功裡面的「氣」之間。

「氣」有兩方面——一方面是唱歌用的「氣」，意思是彈琴要好像唱歌一樣，通過呼吸用氣來感受音樂，及製造、表達樂句的句形。

另一方面，彈琴時「氣」的輸送又等於「力」的輸送。通過駕馭「氣」，可以隨心控制「力」的運用。（這裡的「力」的含意又不盡等於第一章中提到的手指力量。彈琴的過程就是把能量（power），轉換成手指發出的、物理學上的力量（force），再轉換成聲音的力量（sound）。）

正確的呼吸方法——腹式呼吸

沒有受過任何相關訓練的普通人，在深呼吸時，採用的多半都是提起胸骨以增加胸腔容積和肺容量的呼吸方式。

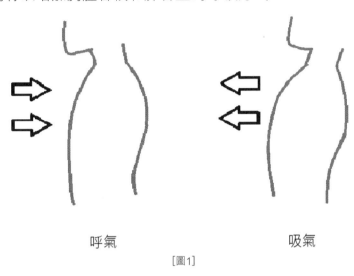

呼氣　　　　　　　　　　　吸氣

[圖1]

這種方式的特徵是吸氣時，腹部不會膨脹，甚至有時是會收縮的。另外胸腔會向外和向上擴張，這是因為胸腔周圍的肌肉需要用力以將胸骨向上扯起，所以吸氣時連帶肩膀、咽喉及鎖骨、胸腔兩側、腋下和背部都會出現肌肉緊張，這種緊張會影響發力甚至情緒，是非常不利鋼琴演奏的。

彈琴和唱歌一樣，用的都是丹田呼吸法，或腹式呼吸法。這是指不靠提起胸骨、主要靠橫隔膜下壓以增加肺部容量的呼吸方式。因為橫隔膜向下推，所以吸氣時腹部會脹起，呼氣時則略為收縮。因為不需用到胸骨附近的肌肉，所以不會出現胸式呼吸的肌肉緊張情況。

你用的是哪一種呼吸方法呢？試深呼吸幾下，看看有沒有出現以下情況：

1. 將一隻手放在咽喉以下的胸口上方時，感到胸腔擴張和收縮，胸口起伏不定。

2. 將另一隻手放在腹部，吸氣時會發現腹部收縮，呼氣時反而會膨脹。

出現第一項，就代表你用的是胸式呼吸法。如果兼有第二項，表示你的腹部肌肉也已養成了不良習慣，需要更多的時間改正。

如果第一項沒有出現，而且你吸氣的時候，腹部會自然地擴張的話，恭喜你──你用的已經是腹式呼吸法，本章的練習對你來說應該很容易上手。

如果你屬於用胸式呼吸法的大多數人之一，就要先用以下方法，學習腹式呼吸。

開始練習呼吸時，可放鬆頸讓頭自然下垂，然後放鬆肩頭和肩後肌肉。

用一隻手按住前胸上方，確保吸氣時胸腔不會擴張，以致不自覺地用上了胸式呼吸。

先練習腹部有意識的擴張和收縮動作。用力收縮腹部同時盡量呼氣，直至差不多完全呼出肺內的空氣，然後快速放鬆腹部。這時應該會感到有空氣被快速扯進身體內。

重複練習以上動作，但如果覺得有疲累或暈眩的感覺，就要馬上停止，休息直至疲累或暈眩的感覺消失才可以繼續。

（最初進行呼吸練習的時候是比較容易覺得頭暈的，在學會調勻呼吸之後，這情況會自然消失。）

然後可以逐步遞減收縮的幅度，並在放鬆的時候慢慢增加擴張的幅度。

直至能夠用腹部的擴張和收縮動作控制呼吸，這一部分就算成功了。在這階段呼吸的幅度不需要大，也不一定要很深地呼吸，只要能用腹部控制呼吸就已經足夠了。

既深且廣的呼吸

彈琴的時候，光是用腹式呼吸還是不夠的，還要靠背部、肩頭和手臂的動作增加吸氣量。

真正具備深度和廣度的呼吸模式，就像武俠小說裡面的高手「提氣」一樣，有著非常神奇的功效，可以幫你瞬間提升功力，突破難關。

吸氣的一下，兩脅張開，有如大鵬展翅，剎那間迸出驚人的爆發力。靠胸腹間的一股「真氣」，可以瞬間提高功力，足以跨過原本力不從心的段落。延綿不斷的氣流運轉，使整個人慢慢進入紓緩、協調的放鬆狀態。久而久之，練琴變成鬆弛神經與肌肉、有益身心的活動。

這種「神奇」的呼吸方法，靠肩胛骨附近的肌肉帶動背部向左右兩邊擴張（如下圖）：

[圖2]

從上圖可見，吸氣時背部肌肉舒張，帶動雙臂向外，擴大胸肺橫向的寬度及容積，加上腹式呼吸，令肺部吸入比平時多逾倍的空氣。吸氣時因為肩背伸展張開，肩頭和手臂得到來自背肌的額外的支持/力量，力度倍增。

練習方法

剛開始的時候，很多時因為未能有意識地控制上背肌肉，可能需要一點協助。可試用以下方法，借助肩膀和手臂的動作，將上背兩側的肌肉「拉開」。

1. 把兩邊肩膊向外及向前「拗」（如下圖）：

2. 提高手肘至約45度角向下，然後將兩邊手肘向前屈曲，直至兩邊手肘可互相重疊（如下圖）：

[圖3]

[圖4]

無論是第一或第二種方法，都可以將原本繃緊的背肌向兩邊拉開、拉鬆。這時候可借助按摩的方式，幫助背肌放鬆，放鬆後的背肌會更容易被拉開。

然後可輔以腹式呼吸，趁著將背肌拉開時，擴張腹部吸氣，呼氣時緩緩呼出，不要太急，也不需刻意做任何動作或刻意改變肩膊或手臂的位置。完成呼氣後，背肌會自然回歸原本的狀態。然後可以用相同方法重新吸氣，如此不斷循環。

長期的目標是要做到即使沒有肩頭或手臂的動作輔助，背肌也可隨意擴張。

（想證實後背是否有擴張的話，可以穿上緊身、沒有彈性質地的外套，然後擴張後背呼吸。呼吸時會感到背部被衣服緊緊包住。筆者有一次穿著一件剪裁得非常合身的西裝彈琴，一吸氣就發覺整個後背被西裝箍住，非常辛苦！）

理解這種呼吸法的原理之後，就可以坐到鋼琴前練習了。

（學習呼吸期間，最好是每天練琴前，都先花15至20分鐘時間坐下來專門練習呼吸。）

要留意在鋼琴前的正確坐姿應該如下：

[圖5]

1. 在琴凳邊上坐下，僅僅坐到琴凳的一半或更少就好。

2. 雙腳平行放在前面，小腿的角度要垂直，腳掌平放在地上，放鬆雙腳，讓兩腿之間維持適當的距離（大約是左pedal與右pedal之間的距離）。

3. 把身體的重心一半放在凳上，一半向前傾，放在腳掌，要做到舒服自然地維持平衡。

4. 放鬆盤骨、尾龍骨和後腰，試試能否做到上半身（由腰部開始）
 微微打圈的動作。

5. 脊骨不需要完全挺直，維持自然的些微彎曲更有助背部放鬆。

6. 高度——以手腕、手臂能維持大約水平為準。無論過高和過低，
 都會妨礙將肩膊的重量放到手掌上。

開始練習之前，可以把上半身向前傾，把手肘和前臂放在鍵盤蓋
的位置，有助放鬆背肌，令吸入的氣更容易到達胸腔兩側（如下
圖）。

[圖6]

彈奏樂曲時的呼吸原則——「如歌的」呼吸

掌握了訣竅之後，就可在彈奏樂曲的時候，嘗試運用這種呼吸方式。這時一定要順著樂曲的樂句（phrasing）安排和控制呼吸。這其實就是指按照唱出一段樂句或樂段的呼吸換氣模式，安排演奏時的呼吸。這就是所謂的「歌唱性」。

鋼琴演奏要具備「歌唱性」一點幾乎已經是老生常談。但所謂的「歌唱性」，並非單單指某種音色、或單純地模仿歌唱的線條那麼簡單。真正要在鋼琴上做到「歌唱」的效果，需要演奏者以唱歌的方法感受、理解和處理所有具旋律性的樂句，再加上呼吸的配合，以有如歌唱般的呼吸運氣推動樂句，以手代口，將「氣」通過手臂、手腕，抵達琴鍵，變成琴絃的震動。

最能感受「歌唱性」的方法，就是把樂譜上的旋律唱出來（不用太介意音準、音色！）。想像每個音直接源自丹田，以深而悠長的呼吸，為每個長音以至整句樂句提供源源不絕的「推動力」。運用先前練出來的呼吸技巧，靠丹田推動的悠長氣息，有力地持續把聲音往上推，使每個長音都充滿力量，就像弦樂的「震音」（vibrato）效果一般。

一個有「歌唱性」的演奏裡，儘管別人看上去會覺得演奏者做的是「彈琴」的動作，但實際上演奏者的所有思想、動作，都是由歌唱的感覺引發的一連串有意識或下意識動作／條件反射。

在鋼琴上「歌唱」時，要注意以下有關呼吸的要點：

1. 在樂曲的起始及主要段落的開始之前，都需要很深的呼吸。

2. 在完整樂句之間（即上一句的結尾、與下一句的開始之間）也需要有深度的呼吸。

3. 在句子中間如有額外的吸氣位或停頓，即使仍未把氣完全呼出，有需要時也可以作補充性的、較淺的呼吸。

4. 漸強（crescendo）段落之前或中間，可先「提氣」，或按需要作補充性的呼吸。

5. 其實任何時間，特別是在困難的段落，只要有「不夠氣」的感覺，也可吸氣作補充，只要不干擾與樂句相關的正常呼吸模式便可。

以蕭邦的夜曲Op. 9 No. 1作例子：

樂曲開始前，深深吸一
口氣，然後以悠長的氣
息唱出頭4小節。

第二個半句前可
吸一口氣作補充

在這位置要深深吸氣，以供

後面4小節用

（深）

（補充）

（深）

[圖7]

越深的呼吸，越需要大而清楚的動作，腹部及後背肌肉也需要大幅度的擴張。

如果吸氣的性質屬於短句子中間補充性的呼吸、左手或右手局部的呼吸，或者目的為突顯休止符，則不需要太大、太深的呼吸。例如只在右手或高音聲部的旋律中間有一個換氣位（一般是slur之間或休止符）的話，只需要用右邊手臂稍為抽起，牽引右邊肩背打開，以製造旋律聲部的局部呼吸效果。

（註：以上所説的呼吸，是在樂句與樂句之間、或需要明顯地表現「吸氣」的效果時才用到的。遇到樂句中間偶爾出現的、非常短促的呼吸（例如時值非常短的休止符）是不需要真正通過吸氣去表現的，否則容易有吸氣過度或過於頻密而導致暈眩的危險。這些位置通常運用提高手腕的動作，模仿「吸氣」或「喘氣」的效果。）

總結

胸腹間就像一個蓄水池，高手在一口氣間，便可以將這個水池注滿。水流的緩急快慢，就取決於音樂的性格。在寧靜、閒適的樂段中，氣息徐緩舒暢，如小溪般汩汩流動。激昂時深深吸一口氣，氣息在澎湃的樂段中有如洪水缺堤，傾瀉而出。

呼吸用氣的技巧是成為高手必須的條件。學會吸氣的技巧之後，下一章會提到如何將「氣」導引至手臂、手腕和手指，把唱歌的感覺複製到鋼琴演奏，真真正正地在鋼琴上「唱」出每個音。

1.4　「以氣御琴」

頭三章講的，是「以氣御琴」的先決條件。

第一及第二章解釋如何賦予手指足夠的力量。手指擔任的，是最前線的角色。它除了負責支持手臂的重量，令手臂得以放鬆，還負責接收、運用後面供應的力量，通過手掌支架的不同狀態或者不同的觸鍵，將「氣」和力量轉化成不同的音色。

因為任重，所以對手指的要求非常高，既要強韌，又要靈活。

腹部（即丹田）是彈琴時所有「氣」的來源。

本章嘗試綜合以上各章，解釋如何將丹田之氣貫穿於手臂及手腕，再用於手指，實現「以氣御琴」，達到以手代口，在鋼琴上奏出歌唱的感覺。然後以耳朵加上音樂的意念（「樂思」）作引子，統合一連串的有意識和無意識動作。

手腕與手臂的功能

手臂和手腕，就像是輸送「水」的管道。彈琴時，「氣」和力就像水管中的水，從丹田源源不絕地被「泵」到手指。放鬆手臂和手腕的作用，就是維持「水管」的暢通。只有中空的水管才可讓「水」流過。繃緊的手臂肌肉裡面，是不可能有「氣」和「力」的流動的。

所以手腕和手臂的角色在於「氣」和力的傳輸。有關手腕和手臂的運用有以下要點：

1. 很多人誤會手腕放鬆，會導致手腕、手指軟弱無力。事實剛好相反，手腕越是放鬆，傳到手指的力量越多、越充盈。

 試做以下的練習：將手垂低，放鬆手腕，嘗試想像肩背或脅後直通手指，將「氣」貫注到手掌，在手掌心儲起。如此存想幾次，直至覺得手開始慢慢被氣充滿。

2. 手肘的作用與手腕相似，它是「水管」的轉彎部分，必須保持暢通。彈奏時手肘以及與它相鄰的上臂和下臂都是被動和放鬆的，讓手肘保持柔軟，以隨時調校手臂伸展的角度。手肘關節的位置和角度是由手掌與身體當時的相對位置（relative position）——主要視乎彈奏的音區——決定的。

例如在左右手分別在高、低音區彈奏的時候，看似手臂抬高，手肘上翹。但其實彈琴的時候，手臂是不應該有任何動作或主體意識的，它只是手掌和肩頭中間一條有活動關節和可以調整角度的輸送管道而已。它應像一條彈弓一樣，完全被動地懸掛在手掌和肩頭兩處的支撐點（anchor point）上，但彈奏中的手臂所以不會軟軟地垂下來，是因為手臂這條「水管」內不斷有「氣」流過，將它「漲起」的緣故。如果手臂看似處於向外伸展的狀態，是因為手掌當前的位置距離身體較遠，將手臂向前或向外拉扯所致。

因為手臂需要長時間保持放鬆、順服，所以彈奏比較不舒適的位置時，應避免刻意將手臂「定格」在某位置以遷就手指，否則手臂肌肉僵硬，喪失了柔軟性，導致「氣管堵塞」，也就等於切斷了肩頭與手掌之間的連繫。

在彈奏高音或低音區時，要注意為手指至腰背找到一個最舒適的線條（alignment）。需要留意如下：

1. 腰部角度──可向左、右旋轉或傾斜。應先用盡腰背的柔軟性，減少手腕需要扭曲的程度。

2. 手臂保持自然放鬆，它會自己按腰背、肩膊及手掌的位置找到最合適的角度。

3. 手腕──手指和手腕一定要維持自然的角度，否則會影響手腕的柔軟性，手腕不「通」則直接影響發力。

成功的話，則腰至手指之「氣管」的貫通感覺得以維持。

練習方法

以下是將「氣」由丹田導引至手指的練習：

1. 擺好坐姿後，放鬆腰背，張開兩脅，吸氣入丹田及肩背，然後緩緩呼氣，同時用意念導引，存想「氣」慢慢流經手臂，通過手腕，注入手指。

2. 重複數次後，虎口會覺得有「充氣」的感覺，手掌由虎口開始慢慢張開，手指自然呈稍微屈曲的預備抓握狀態（如第一章所示）。

3. 以上不斷重複，直至手腕手臂完全放鬆，手臂至手指的「管道」灌滿「水」，手指感覺像有絲絲「真氣」從指尖射出。

4. 手掌充份「充氣」之後，2-5指應有充足力量，每當指根至指尖用力向下按或鈎住琴鍵、桌面，整隻手指便會處於有如彎弓般的繃緊狀態，由指根至指尖都感覺充滿力量，如箭在弦，蓄勢待發。（可以想像兩手手心相對時，有一「氣團」（龜波氣功？）在十指與手掌中運轉。）

在鋼琴上歌唱

找到指尖「貫氣」的感覺後，就可到鋼琴上練習。可以用第一章的方法，但加上呼吸用氣，調勻氣息後才開始。每彈一個音之前先吸氣，按住琴鍵時想像「氣」不斷經過手臂、手指，進入琴鍵。

換音時，要將「氣」通過手指的軌道「分流」或者「改道」，從原本的手指轉移到另一隻手指。這時候就要應用到第二章所講的「重心轉移」技巧。假如已經掌握「重心轉移」此一技術的話，應該可以不著痕跡地把流經手腕的「氣」從一個音移到另一個音。

注意手腕要保持平穩、不可有任何震盪，同時確保手腕放鬆以維持「氣流」暢通。無論手指如何急步行走、跑、跳，都是手掌與手指的事，手腕和手臂的狀態也不可有任何改變。轉移的過程中，手腕與手臂中的「氣」和「力」是不可以被截斷的。

那為甚麼說可以在鋼琴上彈出歌唱的感覺呢？如果吸進肺部的「空氣」可以轉化成無形無質的「氣」，通過手臂進入手指，再變成手指力量，進入琴鍵化成聲音。如此不斷循環，這不就等於歌唱發聲的過程嗎？

用唱歌的比喻，手指是牙齒和嘴唇，手腕和手臂是氣管。咬字與吐氣是兩個不同的操作，咬字的時候，只要呼吸應該繼續推動氣息，是不會、也不應破壞旋律的歌唱性的。用悠長的氣息貫通旋律線，使得手指在每個音中切換的時候，唱歌的感覺得以延續，就是在鋼琴上歌唱的關鍵。

除了打通手臂到手指此一「氣道」，還要通過耳朵追蹤琴絃發出的線聲（而非敲擊性）、具延續性的聲音（即琴弦的回響（reverb）），將其想像成自己發出的歌唱的聲音。大腦收到耳朵發出的訊息後，再統合丹田、手臂、手指的感覺，會自動將胸腹間剩餘的「氣」導引至手臂、手腕和手指，以延續這種歌唱的感覺。

在此耳朵有著非常重要的作用。耳朵專注地傾聽琴弦的回響的時候，會帶動有如歌唱的條件反射動作，推動「氣」的流動與循環。感覺有「氣」流經之處，自然而然會放鬆。放鬆後的手臂、手腕會空洞如無物，彈奏時已不會感覺到手臂和手腕的存在，丹田的感覺有如與手指直接貫通。

經過相當時間的練習，會找到呼吸、放鬆與聆聽之間的平衡點。然後就會發現，這一種的彈琴方式是具有自我延續的傾向的，也就是說，它是可持續（sustainable）的。

即使循正確途徑和方法，要達到這個狀態，起碼也要數年以上的功力。（筆者就花了超過十年！）

初步打通由丹田至手指的管道之後，就可開展第五章以後的進階技術練習。下一關我們要做的就是把技術困難逐個征服、擊破。

Part 2

（應用篇）

Part 2　應用篇

根據Part 1的方法，通曉了彈琴的基本原理之後，應該已經發現其實彈琴是不需要、也不可以靠「蠻幹」（俗稱「死力」）的。

經過充足的練習，打通經脈兼「氣功」有小成之後，「蓄水池」已注滿水，喉管也已接駁好，一切已準備就緒。接著要做的就是學「招式」。

一套完善的技巧，除了要求手指能在琴鍵上輕鬆跑動、做出不同的高難度動作之外，還要能自然地服從、執行大腦發出的有關音色的命令，和將所需的反應時間減至最低。而且盡量用最少的「RAM」（記憶體，意指大腦的working　memory），把最多的RAM留給對音樂的處理與想像。

在第五章開始，我們會「循序漸進」地學習「基本功」，慢慢訓練、引導手指學會常用的一套技巧模式和動作。過程中同時學會運用「新發現」的肌肉，令手可以輕盈、快速地用流線形的動作，通過最短的距離或軌道到達目的地。

用武功作比喻，Part 1的是內功心法，Part 2是外功招式和相關要訣。只要以Part 1為「本」，Part 2的「招式」為「用」，慢慢紮好根基，耐心練習至完全熟習、內化Part　1所講之用氣原則，於所有技巧練習中實踐，則功力自然與日俱增。深諳「以氣御琴」之訣竅之後，一切技術問題必迎刃而解。

2.1　技術篇（1）── 音階

學「基本功」的第一課，是音階（scales）。

音階的用處，絕對不止「練手指」那麼簡單。

音階就像是鍵盤上的「地圖」。由巴洛克（Baroque）至二十世紀初，西洋音樂絕大部分是調性音樂（Tonal music），以24個大小調為基礎。熟悉每個音階的組合與位置，對所有鋼琴彈奏者來說都是必須的。唯有將每個音階都記得滾瓜爛熟，才可在短時間內把樂曲（包括曲中所有旋律、和弦、聲部、轉調）理解、消化和吸收。尤其遇到較多臨時記號（accidentals）的樂曲，要是不熟悉該調的音階的話，彈每個音都要思考是否要升或降，簡直是舉步維艱，所花時間動輒以十倍計，單單學會所有音符便夠痛苦了，更遑論對樂曲有更深入的處理和理解。

要真正稱得上「熟悉」音階，除了要記熟音符和指法之外，還要建立「相對音感」（relative pitch）。成功之後，無論多繁複的樂段或轉調，也可輕易理解成相對的do，re，mi，fa，sol，la，ti（tonic, supertonic, median, sub-dominant, dominant, sub-mediant, leading note）的關係。閱讀樂譜時，樂曲的調性結構、和弦組合或運用便一目了然。

「相對音感」需要長期培養。不幸的是，香港大部分鋼琴學生都沒有認真對待音階，大多只是考試前「臨急抱佛腳」。音階需要長時間、反覆地每天練習，音階和樂理就像音樂的文法（grammar），只有熟悉音樂文法，才可真正了解西洋音樂的結構和所用的語言。具備理解樂曲的能力之後，演奏時才能把樂曲賦予「意義」。

此外，熟悉音階與即興演奏也有莫大關係。唯有把音階和琶音等練得滾瓜爛熟，才能在鍵盤上迅速找到腦中所想的聲音和和弦，從而一點一點地累積即興演奏的經驗和能力。

練習方法

筆者假設讀者已經學會24個大小調音階的音符和指法,在此只談用力的竅門。

一如前述,手指在琴鍵上面的動作,其實與走路或跑步十分相似。手指學步的過程就像嬰兒學行一樣,起初跌跌撞撞學著邁步,待平衡感和肌肉力量都發展到相當程度,肌肉學會協調,步伐就越來越穩。到完全掌握走路的技巧之後,就會試著加快步速,慢慢地由「走」過渡到「跑」了。

如果經過第一至第四章的練習,手指已經有足夠力量在琴鍵上站穩和「漫步」,就可以試試借助音階,發展更高層次的技巧了。

這時手的協調能力應該已經相當好,傳送力量的橋樑和管道都已經搭好、駁通。

強而有力的第三關節(連接手指與手掌的關節)是所有技巧練習的先決條件。手指第三關節及手心肌肉收縮的時候,把手掌拉緊成一座「拱橋」,如此手掌的力量便可以輕易傳到指尖,為指尖所用。手掌一用力,第三關節就「凸起」成塔頂狀,將手掌不同部分的力量統合,聚於指尖。

要在鍵盤上靈活地跑動,一定要有良好的「跑姿」。第三關節的工作就像人的髖關節(連接大腿與盤骨的關節)一樣,負責推動身體,提供向前的力量(forward thrust)。指尖的作用就等於腳掌和腳尖,負責抓地、起跳和落地。

第一章提到，彈琴用的力是「抓住物件」的力，不論彈甚麼都要有「抓」的感覺，彈音階時也一樣。不過彈音階與彈和弦不同，彈一個和弦，只「抓」一下就能完成。彈音階時雖然每次只抓一個音，但要快速、不著痕跡、順滑地做一連串「抓」的動作，而且每個動作開始的時間稍微有先後差別（有點樣蜈蚣爬行的方式）。彈音階時手部的位置又不斷轉移，手腕要順著動作和位置的線條，為自己找到最順滑的動作曲線，這樣音階才能彈得又快又順。

彈奏音階時，手指動作的特點有：

a.　彈奏音階的手指動作，主要靠指尖關節用力往內勾，把手臂向前拉扯，同時帶動第三關節向上凸起作支持。這個動作類似弦樂手的撥弦動作，但有一點與撥弦動作相反：彈奏時指尖必須緊緊勾住琴鍵，不能在琴鍵上滑動，手指的立足點才能穩固，方便手指發力。

[圖1]

b. 快速連續按鍵的要訣，是在「勾」的動作接近完成時（即是手臂開始被手指拉扯向前，然後指尖觸鍵的角度因用力而開始傾斜至接近垂直的時候）放開手指，「勾」的動作交由下一隻已預備好的手指來做。

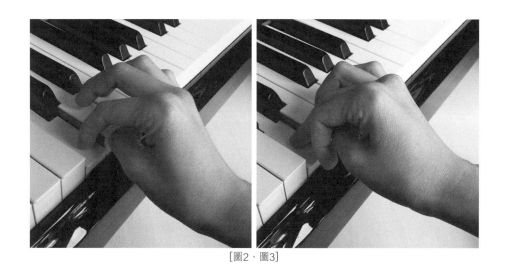

[圖2、圖3]

c. 熟習「勾」的動作之後，就可以加快速度。方法是：提早預備隨後幾隻手指，讓手指在琴鍵上並列排好，就可以快速地輪流讓手指一個跟一個緊接活動，製造出類似「滾動」的感覺。

讀者是否感到每一下的指尖動作，都會將手向前拉動一點？如果讓手指動作進行到底，就會像這個樣子：

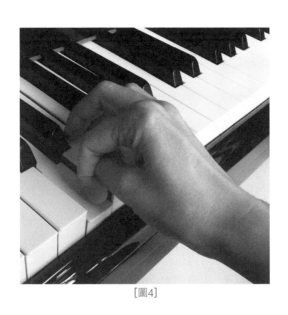

[圖4]

圖中的手指，因為動作做得過了火，結果過份前傾，所以「跪」下來了。

但彈奏音階時卻不應出現圖中手指「下跪」的情況，因為手指開始下跪之前，重心已轉移到下一隻手指了。

快速彈奏音階時的手指動作，實際上就是不停轉換手指並向前拉扯。重心在指尖間轉移時，要協調得非常精準、細緻和圓滑，動作盡量細微，令重量不知不覺間轉移到另一隻手指，從而令手指順滑快速地「滾動」。

彈音階之前，先做「五指滾動」的動作，感受一下手指流暢、快速的動作：

1. 右手1、2、3、4、5指分別按住C、D、E、F、G（左手則用5、4、3、2、1指），指尖和第三關節用力抓住琴鍵，手背成拱型：

[圖5、圖6]

2. 想像1至5指的指尖順序往掌心方向用力「刮」過琴鍵的感覺，可先存想如何用力，然後才慢慢將動作的輻度加大。

3. 指尖動作輻度加大的同時，刻意讓手腕跟隨手指向前和向橫移動，否則手腕容易繃緊或者向後拉扯，阻礙或拖慢手指動作。

注意彈音階的時候，切記要避免以第三關節的上下動作敲打琴鍵，否則容易犯上第1.1章裡提及的問題（例如緊張、音色粗糙、僵硬等）。第三關節需要不間斷地勾住琴鍵，這種是「內在」的肌肉力量，用於連接手指與手腕、手臂，將它們連成一體，否則手臂及後面的力量便沒法傳送到手指。這種力量存在的時候，第三關節會明顯地凸起。彈奏時，無時無刻都必須見到凸起的第三關節，儘管用力的幅度會隨著不同的音色要求而改變。

此外，第三關節乏力還會有以下的後果：

1. 掌心必須存有足夠的「內力」，才可以用很細微的指尖動作發出足夠的聲音，否則要靠誇張的大動作才能發出相等幅度的聲音，難免耗費更多的力量，減慢彈奏的速度，及影響音色的聚焦；

2. 第三關節乏力會導致手臂失去支持而變得緊張。

2至5指的快速彈奏成功之後，就要處理拇指移位。

很多人彈奏音階時都有一個通病——手指動作明明可以更快，但因為拇指移位不夠快，結果拖慢了整段音階。

移位時最常見的毛病，不外乎動作過大、拇指指根肌肉僵硬、手腕不懂調整角度讓拇指移動距離縮短等。

很多人用拇指移位時，只用拇指指根的肌肉，將拇指「縮」到貼近手掌的地方，待拇指彈奏後再提起2指，繞過拇指。如果將指尖的軌跡畫出來，會發現移位時，2指指尖要首先提起，然後放下，拇指指尖也要向橫移動一個不短的距離。這樣的移位動作頗費時，因為移動幅度或角度、動作幅度都太大。而且拇指的動作大，拇指指根也會變得緊張，影響拇指的靈活性、反應和速度。

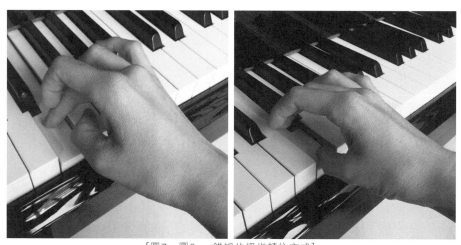

[圖7、圖8——錯誤的拇指轉位方式]

那麼怎樣才可以盡量減少指尖的移動幅度呢？秘訣在於手指、手掌的角度。

彈奏音階的時候，到了轉位的地方，手背要向著移動的方向傾側。例如彈上行音階時，右手手腕要稍為向右旋轉大約15-20度，手指按鍵的時候，便會發出斜斜向左的推動力，將手掌反推向右。同樣，彈下行音階時，手掌向左旋轉15-20度，這樣手指按鍵的同時便會將手斜推向左。

這樣彈的話，拇指移位之前，手腕的旋轉動作已把拇指帶到下一個音的位置，拇指指根保持放鬆，然後指尖略微移動、再自然地放下便可，不需再刻意縮起或抬起拇指，就可以大大減省拇指和2指的動作了！

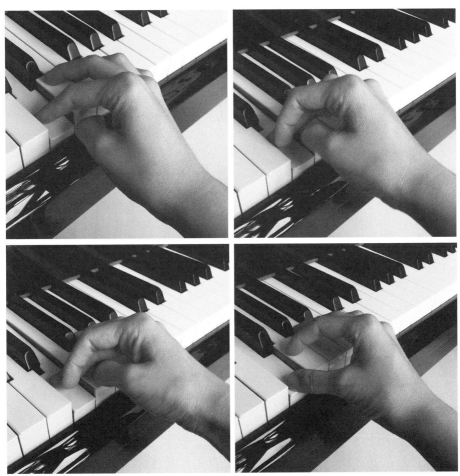

[圖9-圖12]

注意：移位時要注意放鬆拇指指根和張開虎口，2、3指下面要預留足夠空間給拇指經過。

為了加快拇指移位的動作，拇指最快在放開上一個鍵之後，就要往下個鍵移動了，到3指或4指完成本身動作時，拇指已經在下個鍵的上方準備就緒。

練習的早期應以輕巧的觸鍵彈奏，讓手指在負擔最輕的情況下先行練熟移位動作，後期才將更大的手臂重量放在手指上。

練習時可以採用「逐音加上法」，例如練習C大調上行音階：

1. 先彈CDE（指法：123）（可嘗試用較快的速度彈）。

2. 彈第二次時，多加一個音，變成CDEF（指法：1231），嘗試練習拇指移位，由慢速開始，能輕鬆地完成移位的動作後，才逐漸加快速度。

3. 再多加一個音，變成CDEFG（指法：12312），也是由慢速開始，漸漸加快。

4. 再多加一個音，變成CDEFGA（指法：123123），如此類推。

如此由短到長，由慢到快，由輕到重地漸進練習，拇指移位的問題解決後，彈奏快速音階會變得輕而易舉。

斷奏（staccato）

彈斷奏音階時，由於速度要快，所以要採用finger staccato（指關節斷奏），一般被理解成用手指負責製造所謂「跳音」的效果。（因為手指是最靈巧、敏捷的部位，所以要快速地彈音階的話，一定是用手指，而非手腕、手臂去彈出斷奏的效果。）

很多人誤以為「跳音」顧名思義要用「跳起來」的動作，而「跳起來」的動作當然是靠快速地「縮起」手指來做。

這種想法有幾個謬誤：一，所謂的「跳音」其實很誤導：staccato的正確名稱是「斷奏」，意思是每個聲音之間要分開，並非互相連接。Staccato本身不含「跳」的意思，「斷奏」本身每個音有多短，則視乎情況而有別。

所以彈staccato，最重要的不是令手指「跳起來」，而是如何以最小的動作，令指尖盡快離開琴鍵，制止聲音，同時盡量減少對下一下手指動作造成的影響。

要指尖盡快離開琴鍵的方法很簡單，只需在指尖到達鍵底的一刻，指尖好像撥弦一樣（想像這是一根很粗的弦線），用點力「刮」過琴鍵底部。動作完成後，手指自然順勢離開琴鍵，不用刻意抬起手指。

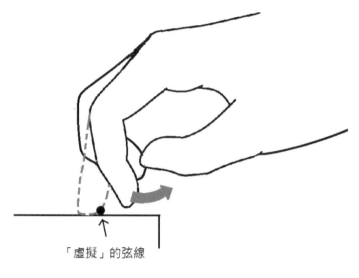

「虛擬」的弦線

[圖13]

指尖掃過琴鍵的時候，琴鍵的反作用力會把手指和手掌略為反推向上。等到向上之勢已盡，開始下墜（幅度非常小）的時候，就是下一隻手指碰到鍵底、發聲的時候。

彈finger staccato的秘訣是要將盡量多的力量集中到指尖的一點，第三關節則相對放鬆一點點，指尖以最快速度和最小動作完成「勾鍵」動作。而且用力的時間要盡量短，「刮」過琴鍵上的「虛擬弦線」之後便要立即停止。

拇指的彈法與其他手指有點不同。右手上行時，讓拇指盡快離開琴鍵的方法，是用拇指的指尖，向左下角輕推，以產生向右上方的反作用力，幫助手向右邊前進。

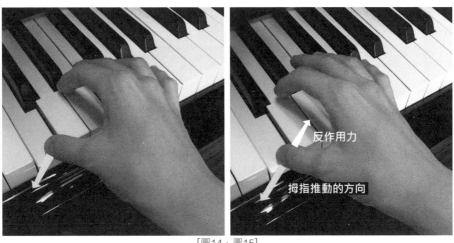

[圖14、圖15]

如果拇指單純向下按的話，每到拇指彈奏的時候，無可避免會阻礙向右移動的軌道。

右手彈下行音階時手腕會略向左旋轉，這時拇指指尖動作方向與上行相反，變成向右下角、朝著掌心方向輕輕一撥，將手掌拉回左邊，同時3指或4指順勢跨過拇指。

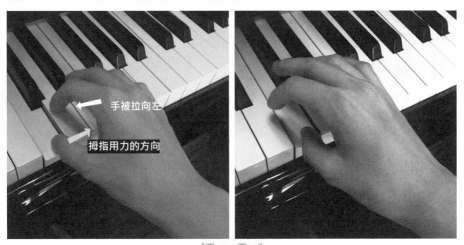

[圖16、圖17]

要彈出輕盈的staccato，只需減少第三關節的力度及活動輻度，及控制下沉到鍵面的手臂重量不要太多即可。相反，要彈出響亮的staccato，則要加大第三關節的力度，盡量把手臂重量下沉到鍵面。

三度及六度音程音階 (3rd and 6th apart)

試過雙手彈奏一些性質、結構相近，需要融為一體的聲部時，無論怎樣努力把它們彈得整齊，仍然覺得不和諧、不協調，兩個聲部總是貌合神離，沒法「黏」在一起，總是沒法彈得悅耳？

這種情況，在彈三度和六度音程（尤其這兩個都是相當和諧的音程）的時候特別容易出現。

彈三度及六度音程最困難也最重要的，是兩個音的落點與發聲時間要又齊又準，像放入焗爐的「芝腿治」，芝士與火腿融為一體，味道融合無間，聽上去不像是兩個三度（或六度）音程間距的音，而更像一個內含三度（或六度）音程的聲音。

這種讓「兩隻手聽上去有如一隻手」的技巧，要通過大量練習，建立雙手（尤其指尖）之間的默契，才能夠做到的。

以下方法可以令雙手更「同步」：

1. 指尖要貼鍵，盡量接近「目標點」（琴鍵底部的一點上），以便協調與控制。

2. 手臂要保持放鬆，預先將手臂重量下沉到指尖與鍵面上，指尖隨時在鍵面「候命」，彈奏時的反應才夠快，一瞬間將重量和力量，在最少流失和延誤的情況下傳遞到鍵底和弦線上。

3. 除此以外，耳朵對手指何時落鍵和發聲，要判斷得非常準確。要仔細聆聽指尖擊鍵發聲的一刻（想要的結果），而不是感覺手指動作開始的時間。最初練習時，要以非常慢的速度，對齊每個音程，讓兩手的指尖慢慢建立默契。

總結

所有的手指練習裡面，都要注意在每一下動作中，手指的力量都要有清楚、準確的焦點。這焦點的位置在琴鍵底部，手指發出的所有力量，都要恰到好處地瞄準這焦點。甚至拇指在旁邊「呼應」時，也要嘗試把拇指的力量也集中到這焦點上去，這樣拇指的輔助就可以發揮最好的效果。

焦點對準鍵底（到底的一下，即是琴鎚擊弦發聲的一刻），就可彈出清亮透徹的好音色。如果錯誤地把力量的焦點降到鍵面以下，焦點定得太深，則會「壓死」了彈出來的聲音，還會浪費時間和氣力。焦點定得太高或過淺，未到鍵底而力量已經散失的話，則彈出來的音色虛浮，失去穿透力。

任何的手指練習，除了練技術、練手指跑動的能力，同時也練手部各部位的感覺統合、反應、控制和協調。手指和手掌良好的「機動性」，是通過長時間的練習，慢慢發展出來的。

那應否以放慢速度練音階的方法來練習音色控制？筆者認為，雖然可以通過慢速音階來練習掌握音色控制，但通過直接練習樂曲，其實也可以做到。筆者不太主張太倚賴音階來練習音色，因為脫離了音樂的純技術練習，很容易變得單調、沉悶，而且與現實距離太遠（因真正演奏時是不會有沒有音樂的純機械式段落的）。

無論用樂曲還是用音階練習，只要手指支架穩固，加上準確的「對焦」技術，就可輕易通過調整手指動作的幅度，與「支架」的鬆緊

度和狀態，轉換不同觸鍵和音色。例如，貼鍵彈奏聲音會柔順貼服；抬高手指第三關節，增加指尖移動的距離，會製造出清脆的顆粒性聲音。響亮與柔和，清晰與矇矓的對比，都可透過調節手指各個關節的鬆緊度及狀態，與手掌內部肌肉的鬆緊度或力量分佈等輕易做到。

（註：以上所述的音色變化，在直身琴（upright　piano）上會比較不明顯，可以的話還是盡量在三角琴上練習，會有較佳的效果。）

2.2　技術篇（2）──琶音

最常遇到的琶音組合，就是12個大、小調中的tonic（主和弦）琶音，它的所有轉位、12個大、小調的屬七和弦（dominant 7th）琶音，及分別從12個音開始的減七和弦（diminished 7th）琶音。

與音階類同，練琶音當然也有熟悉樂曲的調性及和弦的作用。

彈琶音的原理，跟彈音階是大同小異的，所以掌握了音階的技巧之後，只要適當調整手指的步輻，應該不太費力就可學會彈快速琶音的方法。

如果音階是走路，琶音就是大踏步。彈琶音彈得快的話就變成跑步了。

相對音階，琶音每一步的跨距都比較大，通常3度至4度不等。彈琶音時最常遇到的困難，是拇指轉位時表現僵硬、動作不流暢，

特別是在跨度較遠（如4度音程）的時候，手指需要移動的距離增加，耗用的時間多了，整體的速度自然被拖慢了。通常拇指轉位的問題，就是導致琶音彈得不夠快的原因。

要增加琶音的速度，方法與彈音階時一樣，就是靠傾側手掌，借助手指橫向的推力，增加手在鍵盤上移動的速度。距離越遠，傾斜的幅度就要越大，第三關節的動作幅度和角度也要相應增加。

拇指轉位的方法，與彈音階時的轉位方法一樣，不過拇指移動的角度和幅度要更大一點，而且因為距離增加，光靠拇指本身的活動輻度還不夠，要以手腕動作輔助。

拇指移動時，只要手腕也一起向右傾側，便可減少拇指需要移動的距離，令拇指可輕鬆地跨得更遠。

[圖1]

彈琶音的詳細動作分析

如果已經掌握彈音階的技巧的話，其實只要將彈音階的方法略加變化，再加上以上的說明其實應該已足夠明白彈琶音的方法。但如果覺得仍未夠清楚的話，可再參考以下彈琶音的動作的詳細分析。

琶音的動作，其實就是用手指跑步。「落地」時，指尖及第一關節就等於腳尖和腳掌，負責落地時的「抓地」動作，以及為起跑時提拱「助力」，作為動作的起動力，幫助將身體向前推。

（這個「抓地」和「起跑」的動作是一氣呵成、在同一個動作裡面完成的。）

快跑時，指尖就像腳尖，落地時同步彈跳，觸地時同時也開展另一步。另外第三關節就像跑步時大腿與盆骨的關節的擺動（swing），大幅度的動作把身體向前推。

因為步距或步幅大，彈琶音時，在前的手指負責向旁邊伸展然後跨步，同時在後的手指要像跑步時在後面的腳一樣，腳掌與腳尖向後蹬或推，把重心推前，把手掌推到下一個音的位置上。

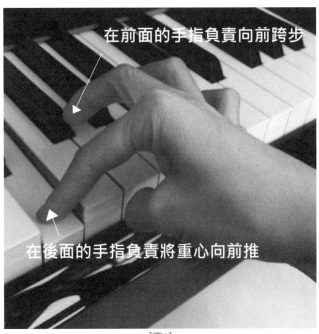

[圖2]

以右手C major原位為例：

1. C——2指與3指先擺好E和G的位置。拇指虎口打開，拇指斜斜地、以位於指尖及指甲旁的位置作落點按鍵，同時將手掌的另一邊（2指至5指的一邊）向外推及打開。

[圖3]

2. 拇指彈C後，2指與3指一早已預備好，立即可接著彈E和G。與彈音階時一樣，手掌與手指向右傾斜，手指按鍵時便會順便把手向右推，加速手向右方的移動。

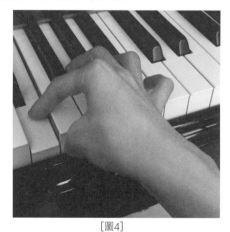

[圖4]

3. 3指彈G的時候，稍為用力把手掌向右多推一點，另外將手的傾斜度加大。拇指借著3指的推勢，指尖移到右邊的C鍵上。拇指移動時記住手腕也要一起向右移動。

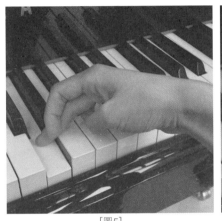

[圖5]

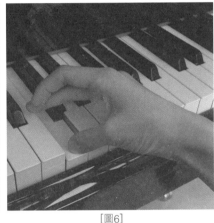

[圖6]

4. 轉位的動作完成後，2、3指要馬上打開，在下一個E和G的位置上擺好，然後重覆1至4的動作。

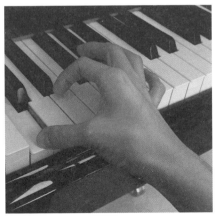

[圖7]

拇指在黑鍵上的轉位

如果琶音中有拇指彈黑鍵的部分，通常都是很令人頭痛的，因為轉位時拇指很容易便會從鍵上滑下來。遇到這種「死亡陷阱」（通常是F# major或Eb minor 的琶音），速度可能下降到一半甚至三份之一。彈這些琶音時，盡量把手指放平，以增加摩擦表面的面積（surface area），以及盡量貼鍵，都可以幫助克服拇指轉位的困難。最重要的是要把手臂盡量放鬆，沒有手臂的拖累和牽制的話，手掌自然可以把音抓的更穩，轉位的時候速度越快，把握也越大。

熟習琶音的位置後，應該可以達到一般琶音最高速度的60-70%，已經相當不錯了。（當然，無論如何這種琶音都是會比較難彈和令人不安的！）

連音（legato） vs. 斷音（staccato）

上面講過在音階彈斷奏的方法，而在琶音彈斷奏的方法也差不多的，不過彈琶音時因為步輻較大，手指每一下動作都要「跳」得較高，「彈」得較遠而已。相比音階，琶音的斷奏需要用到更多的「大腿關節」（即是手指第三關節）來起跳。按彈奏的速度來決定動作幅度，如果速度較快，「彈起」的動作就要小一點，以免到了下一個音的時間手仍在空中未降落。如果速度較慢，起跳的一下就要用多點力，「蹬」得高些，否則落下來時仍未到下個音的時間，手指就會處於「不知該做甚麼」的尷尬境地。

總結

概括以上重點，使琶音變得容易的訣竅有三：（1）手指斜向發力，推動手臂；（2）手腕輔助轉位；（3）（特別是拇指轉位時）指尖緊抓琴鍵。做到以上三點的話，琶音其實也是可以輕鬆對付的，只需要練習時盡快產生手指對位置的記憶，位置熟練之後，一轉位馬上讓手指「霸位」或「吸住」琴鍵即可。

此外，忙著留意手指的時候，別忘記手腕和手臂也要保持放鬆。手腕和手臂最鬆、最無力、最柔軟的時候，就正是手掌和手指最「強」的時候。遇到難點，記住一個原則：用手指解決，讓手腕和手臂慢慢習慣被手指推出來的動作「曲線」。多次練習之後一定可以找到最舒服的「軌跡」。有力的手指、柔軟的手腕，加上柔順、流線的手臂動作，就是成功克服快速琶音的關鍵。

2.3　技術篇 (3)——雙音

雙音對很多人來説都是個大難關（筆者也不例外！）。像蕭邦Op. 25 No. 6、李斯特《超技練習曲》第五首《鬼火》（Liszt Transcendental Etude No. 5 "Feux Follets"）等以快速的連續雙音聞名的樂曲，都處於鋼琴技術的巔峰，一般人難以踰越。

一大串快速的連續雙音，很容易令人產生莫名的恐懼。尤其越想彈得快、彈得清楚，人就越緊張，手指越是像被漿糊黏住一樣，不聽使喚。

坊間一般應付這種雙音的方法，不外乎通過大量練習，提高手指獨立性，強行降低或消除每隻手指對旁邊手指的依賴和依附。例如保持3指和5指按鍵，同時4指獨立運動，以提高4指的獨立性（Pischna就輯錄了同類練習）。更極端的例子，要數舒曼以繩吊起一隻手指來練習的方法（據説這種不自然的練習方式導致他手指受傷）。

與前述相反，其實要克服雙音，毋須任何人工方法改善手指獨立性。每個手指機能正常的人，只要學會協調手各部分的肌肉，都可以把雙音彈得輕鬆、舒服、自然，而且達到相當速度。

部分人手指機能超凡，可以將蕭邦Op. 25 No. 6裡的雙音彈得極快。這種超凡的手指機能需要相當高的天賦，加上自幼訓練，才能達到；一般人即使學得其法，加上後天艱苦練習，可能仍難以望其項背。但除少數以快速雙音聞名的超技樂曲之外，應付大部分樂曲中出現的雙音，已經綽綽有餘。

筆者天生手指機能一點也不突出，到現在還是沒法把蕭邦練習曲Op. 25 No. 6裡面的超快速三度雙音彈得夠快（慚愧慚愧！）。不過努力練習過後，至少比以前有很大進步。

彈連續雙音之前，先看看彈單一組雙音時，手指是怎樣運作的。

在此以前的練習，都是每次只彈一個音的單音練習。之前說過手指按下琴鍵時的用力方式，其實類似抓住物件，以拇指輔助，發出像把琴鍵「夾住」般的力量。

同時要按下兩個音，就變成拇指加上一隻或兩隻手指，一起「夾住」要按下的琴鍵（如果本身指法有用拇指，就由拇指加上另一隻手指同時發力；如果本身指法不包括拇指，就要加上拇指輔助發力）。

同時彈兩個音時，相比只彈單音，總計需要更大的力度。所以開始雙音練習前，務必要先訓練好手指力量，如果連彈單音也覺得不夠力，彈雙音肯定會失敗。

與單音一樣，把琴鍵「夾穩」之後，便要放鬆手臂，如果手臂能成功放鬆，便代表手指力量足夠；若幾經辛苦仍然無法放鬆，就代表要再從單音開始練習了。

下圖是手指「夾穩」雙音時的狀態：

1. 拇指與3指

［圖1］

2. 2指與4指

［圖2］

3. 3指與5指

［圖3］

彈完以上三種不同指法的組合時，有沒有留意到在不同的指法組合裡面，手背與手腕的角度、高度與手指之間的相對位置會有微小的分別？

因1/3指、2/4指及3/5指的雙音，手指間的平衡、比例與手掌的「站姿」會略有不同，第三關節的角度、手指與手腕間的線條排列（alignment）也有微小的分別。

彈雙音最重要的訣竅，是每彈完一組雙音後，都要讓手腕重新適應位置。而且要讓已完成工作、進入休息狀態的手指放鬆，手指的筋腱得以舒展，然後將力量聚焦到負責下一組雙音的手指。這種重新聚力的過程，是每彈完一組雙音後必須要做的，這種重組的過程，會令手指間的線條排列出現輕微變化。

快速移動的雙音，靠的就是將手指間的線條重新排列的能力，令力量在很細微的動作間便由一隻手指的指尖轉移到另一隻，是以能敏捷、靈活地由一組雙音的位置移到下一組，而且每組雙音都能彈出放鬆貼服、有穿透力和凝聚力的聲音。

練習的目的，是要讓手指和手腕適應這幾個位置的組合，然後以盡量小的動作，按這幾個組合變換位置和移位。只要能成功轉換位置，便可找到及轉移手指力量的焦點。如何以最細微的動作完成力量轉移，在鋼琴技巧中非常重要。

若未找到舒服的位置就勉強按鍵，當然會令手指與手腕肌肉緊張、不協調，嚴重時手更會有類似抽筋的感覺。

成功學會把雙音「夾穩」之後，下個目標便是要練習從一組雙音切換到另一組，例如1/3轉到2/4，再到3/5：

1. 1、3指按下、夾穩C與E音。其他手指可順其自然在旁邊輔助或一起用力，不需要刻意提起或避開，只要其他手指不發出聲音便沒問題。

2. 嘗試放鬆手臂及手腕。以1、3指彈奏時，放鬆後的手掌應該稍微向外傾斜。

3. 開始將力量由1、3指逐漸轉移到2、4指。慢慢將1、3指及後面的筋腱盡量放鬆，同時將手掌力量集中到2、4指指尖上。力量轉換完成後，將1、3指放開，以2、4指抓住及按下琴鍵。然後將拇指與2、4指相對，放到2、4指的下方，模擬「夾住」琴鍵的感覺。

4. 換成2、4指後，會發現手掌的傾斜度比較1、3指時減少，這是因為2、4指的長度和高度都比較接近的緣故。然後放鬆手臂及手腕，開始將力量轉移至3、5指。

5. 換成3、5指按鍵之後，拇指像剛才2、4指時一樣，放到3、5指的下方，幫忙「夾穩」琴鍵。因為3指和5指的長度相差較遠，為了遷就最短小的5指，手背的傾斜度又會增加。

三度雙音音階

彈三度雙音音階時，少不了會有轉位問題，例如上行時，3/5指後要換成1/2指或1/3指，下行時則由1/2或1/3指換成3/5指。

3/5指換成1/2或1/3指的一下，手指的跨度相當大，如果動作不暢，當音階彈到一定速度時，轉位時速度就會不夠快。

轉位時，1/2或1/3指跨過五指的動作，很容易變得不自然，或者會造成手腕大幅度扭動。怎樣才可令動作更順暢和快速呢？

遇上這種大幅度、遠距離的「棘手」轉位，5指就擔任非常重要的角色。1/2指或1/3指的「飛躍轉體180度」的動作，有5指在中間補上一步、同時提供動作所需的力矩 (torque) 以輔助轉向的話，就會馬上變容易了。

5指的作用是為移位中的手掌提供支撐及推動力。1、2 (或1、3指) 跨過4、5指時，要借助5指的力量，只要運用5指向左斜斜一推，手腕順勢向右旋轉，就可以縮短1、2指移動的距離。

沒有5指作推動及輔助轉向，光靠1/2或1/3指的動作，是需要誇張得多的動作幅度，加上大幅旋轉手腕，才能做到。

右手下行時，到了1/2或1/3轉3/5的位置，原理也一樣，只需要用拇指向手心方向輕輕一撥，就可以幫助3/5指跨過1/2或1/3指，輕鬆到達。

半音音階三度（minor 3rd）雙音

半音階三度雙音有幾套常用指法（可參考ABRSM 8級考試的音階教材）。

以下是筆者覺得最方便順手的一套指法（當年從魏有山老師處習得這指法，多年來一直沿用）：

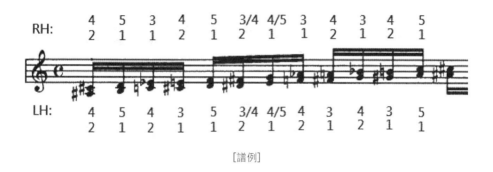

［譜例］

以右手來說，指法的規律大概是：

1. 兩個黑鍵，用2，4（或2，3）；

2. 兩個白鍵，用1，5（或1，4）；

3. 低音是白鍵，高音是黑鍵，用1、3（左手則用2、4）；

4. 低音是黑鍵，高音是白鍵，用2、4（左手用1、3）。

在琴鍵上試彈這套指法的話，會發覺手指移動跨度相當小，而且因為每一步的距離都很短，手好像要一直收攏，所有手指聚集成一團。

彈這種音階時，所有手指的指尖都要盡量保持緊貼，就像抓住一個比乒乓球還細小的球體一樣。

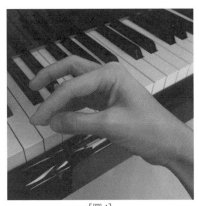

[圖4]

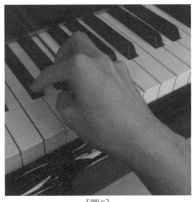

[圖5]

圖中可見，只要把手指伸直一點，虎口打開一點，就可做到「抓緊」半音階裡的每組三度雙音。找到這種狀態之後，用三度雙音的方法，耐心練習即可。

不規則連續雙音

像蕭邦《夜曲》（作品37第二首）（Nocturne Op. 37 No. 2）中這種混合了三度及六度的雙音，就沒法很清楚地用文字說明每下的手指動作。

面對像第三小節中那堆蜂湧而至的雙音，演奏者要做的，就是發揮指尖的主動性，將手想像成一隻「五頭龍」，每隻手指一有空，就帶領後面的手腕和手臂，自發地往下一個音前進。手腕同時被手指不同方向的拉力所牽引，所有引力加起來的總和，就等於拉動手腕前進或移動的力量。手腕發揮它的柔軟度和被動性，盡量平均地遷就每一隻手指，無論被拉向哪個方向扯，也緊緊地跟在後面，發揮後勤角色，不斷地為手指傳送「氣」與能量。

總結

要彈好連續雙音，手指要在有限的動作幅度內讓筋腱放鬆，盡快調整狀態，並重新分佈力量、聚焦於指尖。

雙音講究的不外乎手腕如何調適位置、手指緊抓琴鍵及盡快放鬆非使用中的筋腱這幾種能力。

關鍵是盡快適應每組雙音的獨特位置，每次彈新的雙音，手指都要重新學習適應新的位置，其線條排列、位置（position）都要重新調整。無論是規則或不規則組合的雙音，其實只要花點時間，讓手指找到最舒適、最能抓緊琴鍵、同時讓手腕及手臂放鬆的位置，就能把雙音彈得像單音一樣輕鬆。

累積了足夠經驗之後，手指肌肉會養成習慣，自動感覺及找出最舒服的位置和角度。這時適應位置的過程就會變成自動，動作會慢慢變得順暢，手指移動的幅度也會逐漸減小。

以上過程沒法一蹴而至，也不可刻意催迫手指彈得快速，以防一味急趕而令動作變得窒滯，或者忽略了手腕或手臂肌肉殘餘的緊張。只要勤加練習，熟習之後動作變得自然暢順，速度自會漸漸加快。由於手指機能因人而異，很難說最終可以練到甚麼速度，但可以保證的是，人人都可通過這種方法，大大改善自己彈奏雙音的技巧。

2.4　技術篇 (4) ── 和弦、八度

凡是需要同時按下三個鍵或以上，不管是否屬於樂理上的「和弦」，
本文都統一稱為「和弦」(chord)，包括普通的三和弦 (triad)，或
伸展至至八度、九度音程，而且內含數個琴鍵的和弦。

另一種與和弦彈法接近的音型，是八度 (octaves)。

對很多手較小的人 (尤其是亞洲人和女士們)，和弦和八度都有相
當難度。筆者手也不算大，跨度只有九度，彈八度與和弦時確實
感到有點局限，那是手大的人沒有的。

本書所述的方法難以保證人人都能克服和弦或八度的困難，但手
越小，越需要有方法導引，才能突破自身條件的限制。

如何將和弦彈得好聽、和諧、整齊？

即使簡簡單單一個和弦，表面好像無甚技術要求，但其實當中還是有不少學問的。

彈和弦時手臂放鬆的原理，與一般放鬆原理相同，條件是手「抓住」需要按下的所有琴鍵時，手指和手掌要形成強有力的支架，支持手臂的重量。

與單音或者雙音相比，彈和弦時手掌需要張得更大。而且因為要從不同角度「抓緊」更多琴鍵，所以要用更多力量。（因此本章先論雙音，後論和弦。）

彈和弦時，特別是跨度大的和弦，要學會使用全掌（尤其掌心）的力量「緊握」和弦。本書的練習一直朝著這個目標進發，如果之前循序漸進地練習，來到和弦這一關，手掌應已有相當力度，足夠應付彈和弦的要求。

要感受來自掌心的「全掌」力量，可以試用以下方法：

1. 想像手掌從掌心開始慢慢張開。覺得手掌已張開之後，感覺掌心肌肉與手指一起用力，嘗試伸展（extend）然後收縮（flex）手掌及所有指節的指腹肌肉。

2. 想像2指至5指的一邊是上顎，拇指一邊是下顎，然後像打呵欠一樣張大口——過程中放鬆和將虎口張開至最大，如圖所示：

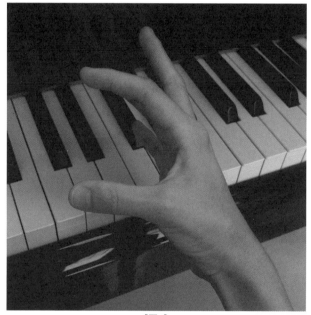

[圖1]

如此掌心肌肉才能發揮作用，統合全掌的力量，增加手指強度。

如果覺得困難，可以按摩一下手心肌肉。有時按摩過後，會發現原來有仍未「甦醒」的手掌肌肉，若能使用手掌的全部肌肉，對手指的力度必定有很大幫助。

彈和弦時，手指第一及第三關節尤其重要。第一關節負責抓住琴鍵，提供穩固的著力點／支持點（anchor　point）。第三關節負責撐起和支持手臂的重量，將手臂重量轉移、墜落到琴鍵。所有指節同時發力的話，手背就會自然「凸起」成拱型。

最容易的方法，是將手掌心的力量傳送到指尖，再加以運用。由掌心開始發力，平均地傳送至手指每個關節，力透指尖。

手指的第一或第三關節力量不足是很常見的毛病，。如果第一關節軟弱無力，則無法緊抓琴鍵，如下圖：

[圖2]

如果第三關節乏力，力量只集中在第一及第二關節，變成第一、第二關節過度彎曲。缺乏第三關節支持，手掌無法站穩，而且手指與掌心的連繫被切斷，力量無法互通，如下圖：

[圖3]

那怎樣才能將和弦彈得整齊、聲音融合無間，聽上去有如單音一般？

訣竅就是把整個和弦當成一件有固定形狀的物件，然後像抓籃球一樣牢牢抓住，再配合柔軟有彈性的手腕和手臂，發揮「避震彈簧」的功能。

用五指「吸住」球體然後用全掌的力量將它抓起，是每個嬰孩都會做的事。抓住球之後，手部自然會以掌心用力，以掌心力量貫通手指每一指節，將球夾起。

彈和弦的原理也一樣，只要把手指在琴鍵上的落點，想像成與球的接觸點，再用掌心統合全掌的力量把和弦「拿起」（而非多隻手指分開用力），就能把和弦彈成像單音一般的感覺。

每個和弦都有獨特的「形狀」，只要均勻地發揮掌心及五指的力道，手掌自然會像「倒模」般，按照所需琴鍵的高低位置，緊貼和弦的「形狀」並找到切合的手指排列方式（alignment）。

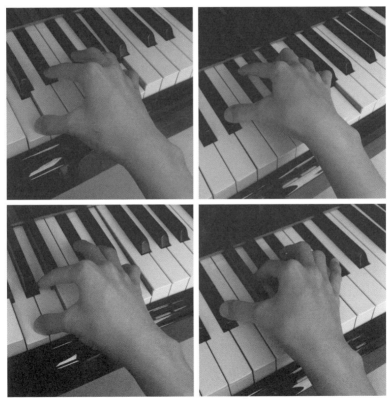

[圖4、圖5、圖6、圖7]

把和弦抓緊、握穩之後，下一步就是放鬆手腕和手臂，然後用第四章的方法貫氣，讓「氣」穿過手腕，流入指尖，為指尖提供力量。

連續的快速和弦

連串的和弦織體通常會以兩種形式出現：

1. 結合和弦／塊狀和弦（Block chords）——和弦作為垂直構成的織
 體，相鄰和弦之間沒有或甚少內聲部的橫向連繫，例如在單線
 條旋律聲部中，為加厚織體而寫的和弦，如李斯特《第10匈牙
 利狂想曲》（Liszt：Hungarian Rhapsody No. 10）中的和弦段落：

2. 複音織體裡的垂直切面、由不同聲部堆疊而成的和弦。意即
　　同時有兩個或以上聲部、共三個或以上音符，但每個音符同
　　時又是其中一個聲部的一部分。例如拉赫曼尼諾夫《第三鋼琴
　　協奏曲》第二樂章（Rachmaninoff：Piano Concerto No. 3, 2nd
　　movement）中的鋼琴獨奏部份：

在這兩種和弦之間還有灰色地帶，例如作曲家雖然沒有標明內聲部，但聲部結構在和弦中隱然可見，或呼之欲出。如蕭邦《船歌》作品60（Chopin：Barcarolle, Op. 60）中的和弦段落：

雖然同是和弦，但上述兩種情況的和弦彈法卻大相逕庭。

第一種要「把和弦當單音彈」。

這裡又可再分為兩種不同的情況：

1. 全白鍵的快速斷奏和弦——通常以平行和弦的形態出現，例如
 貝多芬《奏鳴曲》（作品2，第3首）（Beethoven Sonata Op. 2
 No. 3, 4th movement）的第四樂章：

彈法是先用手掌在和弦上面「倒模」，再以「啄木鳥」般的手法，
以指尖「啄」琴鍵。為了盡量減低力量消耗及動作時間，手的支架
（或「模型」）要維持相當「堅固」的狀態，以減少撞擊琴鍵時因關
節受壓變形而卸去的力道。第一及第三關節都要保持抓緊琴鍵的
狀態，以便在觸到琴鍵的瞬間以最小的動作，發揮出掌心一直蓄
起的力量。

（為甚麼「啄」琴鍵的時候要用指尖，而不用手腕？因為動作越
快，越要用最小、最靈敏的肌肉。用指尖帶動手腕，反應時間與
速度都比上下搖擺手腕的動作快。只要指尖強硬、堅定地擔任主
導角色，手腕自然會順服地跟隨和配合指尖的動作，完全不需費
心在手腕上。）

2. 中途交替出現白鍵和黑鍵——通常難度較高，因為琴鍵的高低
 位置不一定有規律可循，每次移位後，手掌都要重新適應位置。

例如李斯特《西班牙狂想曲》（Liszt：Rhapsodie Espagnole）裡面
的快速和弦串：

又或是李斯特《侏儒之舞》（Liszt：Gnomenreigen）：

這種黑白鍵交錯的和弦，因為無法用一個「倒模」手型應付所有和弦，必須要靠最靈敏的部位——指尖，主動地尋找和感應落鍵的位置。（與彈雙音時指尖自發向前伸，帶領跟在後面的手腕和手臂有點相似。）

這時務必要將手臂維持在非常空虛放鬆的狀態。很多人面對這樣的情形，第一反應多半是不敢放鬆手臂，怕手臂放鬆後，手指會不受控制地「軟癱」在琴鍵上。

為了讓最多的「氣」可流經手腕，進入掌心，擔當為支架「充氣」的任務，這時候的手腕和手臂，才最需要放鬆。

手臂和手腕「通」了之後，掌心有了穩固而有彈性的支架，指尖反應才能靈活敏感而有力，也就越快能找到和弦的「倒模」。這時手掌要兼具剛、柔兩種力量，靠中間收蓄的「韌勁」，讓手掌支架保持屹立，牢牢地「吸」住和抓住琴鍵上的和弦。

這概念有點玄妙，有點像太極拳中以柔制剛、以被動克主動、反客為主的道理。凡有形之物，必因有其固有之形狀，而具備頑固之特性。反之柔軟、無形之物，遇上任何形狀之容器，皆無孔不入，並可緊貼其上，牢牢攀附於一切凹凸不平之表面。

要在快速和弦串中彈出有「爆炸力」的強大音響，要以「至柔」的手臂，加上澎湃洶湧的「內息」，運用到掌心之上，釋放出「至剛」的力量。

只要讓手臂完全放鬆，只用手指和手掌的力量在鍵上「爬動」，就

最能感受到手掌、手臂與琴鍵緊密相連、力量隨時保持在琴鍵表面的感覺。

為甚麼說手要在琴鍵上「爬動」而不是「行走」？在所有連續的和弦織體中，大部分時間都會出現手指需要「重複使用」的情況，尤其以拇指為甚。在這類情況下，會由不需「重複使用」，仍然能夠步行的手指肩負大部分重量，其他手指通常都只能直接由一個琴鍵移動到另一個琴鍵，這種動作需要由腳尖（第一關節）起動、（第三關節）推動身體，然後落地時指尖馬上抓緊地面。加起來的這種混合「步行」、「蠕動」及「移形換影」的動作，比較接近「爬行」。總之是要手指自己想辦法解決在琴鍵上移動的問題，不可靠手臂動作幫忙。

手指、手掌除學習靠自身力量在琴鍵上逐一「爬」過和弦之外，還要同時適應、記住琴鍵的輪廓（contour）。成功之後，只要加入呼吸用氣的技巧，「灌滿」原本軟垂、處於「中空」狀態的手臂和手腕，再貫氣於指尖，手便會回到慣常的預備演奏狀態。

遇到這種高難度的和弦段落，應先用以上方法充份練習。到真正演奏時，在樂句開始前先「提氣」，抱著「不成功便成仁」的心態，一口氣向前「直衝」，就是對付這種段落的最佳策略！

「小貼士」：用以上方法練習的時候，將和弦拆解為快速的glissando或「分解和弦」（broken chords），能令手掌更快適應和弦的位置，還可減輕肌肉和心理上的負擔。

對於第二種、由不同聲部堆叠而成的「和弦」，練習時其實不應把它當成和弦，或以和弦方式練習。

這種所謂「和弦」，其實是不同聲部的總和。像所有複音音樂一樣，練習方法是將織體拆開，以一個聲部為單位，用原速（或接近原速）將聲部彈得充滿樂感及節奏感，然後再加入其他聲部或元素，直至「拼湊」好所有聲部為止。（可參考下文有關「練習」的部分。）

「混合模式」

如果一堆和弦織體中混雜了不同的聲部與結構，就需要按其聲部結構分拆練習。例如蕭邦《夜曲》（作品48，第1首）（Chopin：Nocturne Op. 48 No. 1）裡面的單音旋律配重複和弦：

遇到這種織體，解決方法是將旋律與和弦拆開，分開練習。這種快速重複和弦，要用手掌精準地抓穩要彈的和弦，然後用指尖緊貼鍵面，以最小的「抓」或「刮鍵」動作，輕觸琴鍵至底部即可。動作完成後要馬上讓琴鍵回彈，以重複下個動作。（旋律的練習方法可參考「練琴」篇，另左手的練法可參考「雙音」一章。）

至於介乎第一種至第二種之間，對於好像上面蕭邦《船歌》（作品60）（Chopin：Barcarolle Op. 60）的例子中，包含聲部的「隱藏和弦」。對這種包含內部隱藏線條的和弦，雖然中間線條不能算是完整的獨立聲部，也可拆開來當成是「內聲部」一樣練習。

118

例如蕭邦《第三敘事曲》（作品47）（Chopin：Ballade No. 3, Op. 47）中的八度旋律配合內裡兩層「隱藏」聲部：

這種練習有甚麼用？遇上跨度大的和弦織體，手掌越要張得開，每隻手指能夠移動的幅度越小（較小的手尤甚），移動的困難也越大。一般人彈奏以上的和弦，手掌撐緊之後，手腕和手臂通常難以放鬆，導致無法靈活地彈奏。

解決方法是訓練手指盡量以自身的力量和動作來按鍵，以減少對手腕和手臂的倚賴。手指越是獨立，手臂的責任或負擔便會減輕，也越容易放鬆。手臂放鬆後，才有可能做到以氣御琴，以氣息推動、導引全身的力量，使彈奏和弦變得像單音一樣輕鬆。

自己編配聲部練習的另一個好處是：在大部分的音樂結構中，即使作曲家沒有在和弦標明內聲部，但內部音符的排序，其實也暗

合和聲中「聲部」的概念。例如上圖第一個小節中高音部分C，在和聲上可與之後的Eb──Db──F──Eb連成一個聲部（如下圖中黑色線所示），而C下面的Ab，則可與之後的A♮──C──Db連成一個聲部（如下圖所示）。

雖然樂曲不一定要突出這種「隱藏聲部」，但這種分聲部的練法，能讓每隻手指認清自己的角色、學習獨立處理屬於自己的工作。分聲部練好每個聲部裡面的氣息連貫之後，整體感覺會更流暢、通順，而且能把每個音符、每個聲部都練得更細緻，更具樂感。

將一堆音符按聲部分開處理過之後，認清了音樂的分層結構，使原本好像雜亂無章的和弦織體變得有規律、有跡可循，大腦便更容易處理複雜的和弦織體了，效果就是更快「練熟」。

對於樂曲中的「隱藏聲部」（沒有標明屬於哪一聲部的音符），只需按自己的分析，將和聲中有關連或相鄰的音符自行歸類編排即可。（過程中如發現動聽的、或音樂上有相當重要性的「隱藏聲部」，應予以特別處理。）

八度（octaves）

除和弦之外，八度也是對手掌支架強度要求很高的技術。彈八度與彈和弦的分別，主要在於彈八度時，手掌少了中間2、3、4指這幾根「柱」的支持，手的重量變成全部由拇指與尾指負擔。彈八度時的手掌支架「形狀」就像「拱橋」，由拇指到尾指的「拱形」支架需要相當大的強度，才足以撐住手臂的重量，及承受彈八度時下壓琴鍵所需的力量。

要令手掌的「支架」維持足夠的強度，必須整個手掌都保持在用力抓緊的狀態。空閒著的2指至4指也不能放鬆，必須要與拇指、尾指一起用力，以鞏固手掌的支架。

手掌維持足夠的「拱形」是很重要的。即使手小的彈奏者，按住八度時，手掌也要微微拱起，否則手掌支架無法建立，對力量傳送很不利的，大部分的力量會被平坦鬆軟的手掌卸去。如果手的闊度僅夠覆蓋八度，無法舒適/輕鬆地彈出響亮快速的八度。

要增加彈八度時支架的強度，除了靠平時的一般練習之外，也要專門針對八度作特殊練習。

第一章提過，彈琴時手指和手掌的力量，其實是「抓」的力量，以「抓力」發出包含向前及向下的力量。

這種「抓力」對彈八度的動作尤其重要。彈八度的時候，應該是集合全掌的力量於拇指及5指，然後用「抓」的動作，收縮手掌，便可以「抓住」八度。只要手掌力量足夠，一「抓」之下，八度的支架自然成形。

彈八度時的手形應該是這樣的（箭咀表示手掌用力的方向）：

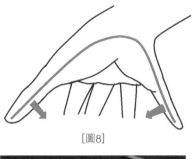

[圖8]

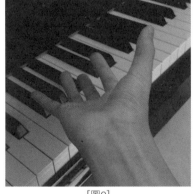

[圖9]

從琴鍵上方看下去，會見到2、3指的位置較高，兩側（1、5指）較低的倒V形狀態：

[圖10]

常見的錯誤是只將力量集中在拇指和5指的手指關節上，而忽略了指根部分（即手掌部分）的肌肉，結果雖然指節用力，但掌心部分用力不足，結果支架的中心部分塌陷，手背呈平坦狀態：

[圖11]

將手反過來看的話就是這樣：

[圖12]

上面的「倒V形」支架的每一部分，尤其是中心或頂部（apex），都必須維持足夠的強度。任何結構上的弱點都會破壞整個支架的強度，所以彈八度的時候，要讓整個手掌（尤其掌心）保持力量，否則便很容易功虧一簣。

彈連續八度的動作

很多學生都曾有以下的疑問：到底彈連續的八度時，應該要用手腕，還是用手臂？

一個很普遍的誤解：彈八度時，要靠手腕上下的快速運動來擊鍵/以重複的手腕動作來彈快速的八度。又或是用手臂代替手腕，作上下快速擺動的動作。

答案：以上兩者皆非。

彈連續八度的原理

試在桌面上做一下快速的「抓」的動作。

1. 將手放在桌上，擺出彈八度的形狀
2. 很快地用拇指和5指向掌心一「夾」。這種「夾」的動作會發出向內及向下的力量，在桌面上的反作用力會將手推得向上跳起。

手指和手掌「夾」的力量越大，向下推/向上跳的動力越強，反應也越快。

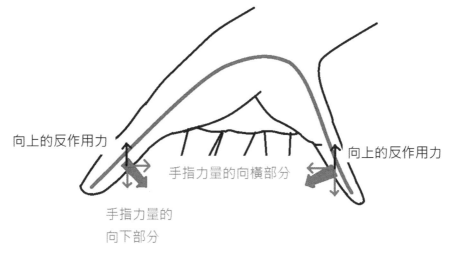

向上的反作用力

向上的反作用力

手指力量的向橫部分

手指力量的
向下部分

[圖13]

快速地彈連續八度的時候，就是借著這種彈跳力，得以快速地移動到下一個琴鍵。

用手腕的弊處是，單靠手腕自身的力度，不足以彈出響亮、沉重的八度。而且手腕處於運動狀態時，作為避震及力量傳輸的功用大打折扣，手臂的重量、腰背的力量都無法運到手掌，為手指所用。

用手臂彈八度，好處是力量較大，壞處是手臂肌肉反應太慢，限制了速度，而且在急促的重複動作中，不停運用手臂力量，手臂肌肉很快會覺得疲累。

靠手掌支架及力量作支撐、起跳的好處是：用強健的手掌肌肉擔當最吃力的工作，容許手腕放鬆，可減少手腕勞損。而且因為手

掌具足夠承托力，可以承受手臂的重量及腰背的力量，是兼具力量與速度的彈法。

既然只靠手掌和手指就能讓手臂移動，手臂的責任就很輕鬆了，只需如平常一樣保持放鬆，讓手掌和手指全權負責所有運動。這樣彈八度，是最持久、最省力的，也是最能將效率最大化的方法。

有時彈八度或和弦需要運用全身重量和力量，例如柴可夫斯基《第一鋼琴協奏曲》（Tchaikovsky：Piano Concerto No. 1）開端的和弦，要以全身力量，才能發出足與整個樂匹敵的雄厚聲音。

有時會見到鋼琴家半站起來，就是將全身重量放到手掌上面的彈法。

學會如何運用「抓力」彈出八度之後，就可以利用「抓」的動作，輕易地彈出快速的連續八度。

用「抓」的動作起跳的同時，還可運用或通過調節手指橫向的力量，控制跳躍的方向。

起跳的時候，只需借拇指或5指的力量，做一下「橫撥」的動作，便可讓手臂向左或右移動。

以右手的上行八度為例：

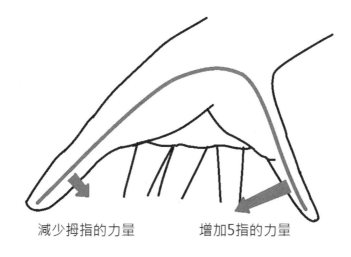

減少拇指的力量　　　增加5指的力量

[圖14]

一加一減的結果，就是5指向掌心的力量會將手臂推向右方，5指的力量越大，跳躍的幅度也越大。如此便可在不需提起手臂的情況下進行八度的遠距離跳躍。

反之亦然，如果右手下行，則增加拇指的力量，減少5指的力量，手臂自然會向左移動。

對跨度比較大的跳躍（例如李斯特《B小調奏鳴曲》（Liszt；Sonata in B minor）開始時的八度大跳），要按跳躍的距離，估算手指所需的力量。這樣八度跳躍的準確度會大大提高。

連奏（legato）的八度

在八度連奏段落中，其實是無法用完全的連奏彈八度的，因為指法的緣故，拇指要重複使用，最多只能在5指的一邊用3/4指輪替，以彈出高音聲部連奏的效果。

既然無法將八度彈成完全的連奏，彈八度時就不需過份擔心兩個音中間的「空隙」。更重要的，其實是氣息上連貫，或者感覺上連貫。

彈八度連奏時，手掌「抓」的動作要含蓄、溫柔一點，減少聲音的敲擊性。手指放開琴鍵的動作要慢，在琴鍵上慢慢向旁邊滑開，才不會導致聲音突然消失，破壞「連奏」效果。

此外，要保持手臂中的連貫氣息，想像音與音之間的「無縫交接」，製造「音斷意連」的感覺。

正常來説，以這種音色彈八度，再加上踏板之後，就能彈出非常接近連奏的效果。因為延長音符的工作可由踏板負責，手指要做的就是將「音首」及「音尾」彈出有如連奏的聲音效果便可。

「分解八度」（broken octaves）／八度tremolo

以八度完結「技巧篇」之前，也淺談有關「分解八度」的技術要點。

簡單點說，其實彈「分解八度」，只要將八度拆開成一前一後的動作已經可以。與八度一樣，也是以指尖起動，好像貝多芬《C小調鋼琴奏鳴曲，「悲愴」》（作品13）（Beethoven：Piano Sonata in C minor Op. 13, "Pathetique"）第一樂章中的八度震音（tremolo），也是固定好「支架」後，用指尖動作起動彈出來的。如手腕、手臂足夠放鬆的話，會有輕微的搖擺，這是完全正常的，也是應該要發生的。

至於上行／下行／音階／旋律線的分解八度，也是像八度一樣，按移動方向，調較手指的力量，例如左手下行要增加5指力量，左手上行要增加拇指力量。

唯一要注意的是，遇到16分音符的快速分解八度，要考慮重拍的分佈，增加重拍音符的推進力量，負責重拍位置音符的手指，要將手臂推往旋律線行進的方向（如上行／下行）其他不在重拍的音符應放輕。而且要特別留意節奏，可參考「節奏」及「練琴篇」兩章，注意將分解八度彈得既輕鬆又具節奏感及樂感。

手臂保持「中立」的角色，置身事外，不會偏幫任何一方，只負責維持「水管」的暢通。

其用力模式與八度並無二致，所以掌握彈八度重點之後，「分解八

度」應該輕而易舉、手到拿來，這裡不對此進行深入分析了（而且很難用文字說明），留待讀者自行試驗。

Part 3

（練琴篇）

Part 3　練琴篇

要彈好鋼琴，最難的地方就是一個人的一雙手同時要負責彈奏和管理好最少兩個聲部（主旋律及伴奏），而這些主要聲部裡面有時還可以有兩至三個的內聲部（加起來可以是四甚至五聲部），而且每聲部都要獨立，或有不同的音色、造句或觸鍵的要求。可以說彈鋼琴最煩人的地方，就是它潛在的繁複程度，令人不能避免地要一心多用。如果對每顆音符都有要求，「執」一個小節可以花上一整節課的時間。如果「執」的過程干擾了演奏者本身既有的「程式」，更可能會變成越彈越差，令人非常沮喪。

所以如何讓彈琴變得輕鬆自然，盡量減輕大腦及精神上的負擔，也是一個很重要的課題。Part 3解構技巧以外的音樂元素，分析如何在練習中培養出優良的節奏感及音樂感，並分配手、腦及耳朵的工作，整合及協調各部分的角色。盡量用最自然、輕鬆、無痛的方式，將彈琴的過程化繁為簡，一邊專注地練習，一邊享受音樂，令練習的過程變得容易和有趣，就是第3.2章的主旨和目的。第3.3章對鋼琴技巧的另一課題——「音色」作補充，淺談手指與音色的關係，及嘗試解答幾個常見的疑問。

在本章以前的練習都有清楚的單一技術目標。可是，要真正彈好鋼琴，必定不能只停留在技術的層面。彈琴的最終的目的是音樂

本身，一切的練習應以音樂為目標、藍圖。每一次演奏的時候，心中所想、思緒所在，亦應該只有音樂。

初步解決技術問題之後，往後的練習中，要以樂思作所有動作的統領，統合、協調好所有的有意識動作。直到真正演奏的時候，一切已經非常熟練，注意力不再停留於任何的技術問題。演奏者的心中只有音樂，一切皆要在音樂的帶領下進行。

練習的過程，就是要重覆一切必要的有意識動作，直至所有的有意識動作都變成無意識，演奏者的思緒便可再釋放出來，集中於音樂的細節上。

練習時，要先考慮音樂的本質、內涵與要求，以決定練習的方向和目標。完成一個階段的練習後，要盡快回歸音樂，檢視練習的成果，是否與音樂的要求脗合。如有不脗合的地方要盡快修正。

唯有掌握練習的方法和訣竅，才有望穿越技術的瓶頸，進入音樂的世界裡自由翱翔。

3.1　節奏/ Rhythm

節奏可説是演奏鋼琴時最容易被忽略的一環。

節奏存在於絕大多數的音樂裡。它相當於音樂的心跳，是音樂裡活力的泉源，同時直接影響音樂的形態、動態和情緒。

可是，多數人以為數對了拍子，就等於解決了節奏問題。但即使時值正確，要是感受不到音樂的脈膊和律動，演奏仍然是死板、沒生命力的。

節奏是甚麼？

節奏存在於「空間」裡。隨著重複的節奏型不斷出現，音樂中的「空間」也不斷生成和變化。

本來音樂的「空間」就是時間。可是在時間的「線性」流動中，存在著每小節不停重覆的、由拍子行走的軌跡勾劃出來的「三維空間」。這種「空間」橫跨「時間」，形成了音樂的「四維空間」。音樂或旋律，就在這種隨著時間不停流動的「四維空間」裡。

如果將節奏看成純綷拍子（例如「1拍，2拍，3拍」），忽略了音樂中節奏構成的「空間感」的話，音樂就會失去「立體感」，變得平面、乏味。

要感受節奏的「空間感」，可想像樂團或合唱團指揮，舞動指揮棒將節奏的形狀和方向，以動作及線條在現實的「空間」中展現出來。

指揮家的指揮棒，每一下揮動都把節奏視覺化。

看著指揮棒在空中飛舞，自然會感受到音樂的節奏。生動的節奏，就像海中的波濤，周而復始，有時平靜，有時洶湧，不斷賦予音樂深層的、天然的生命力。

那演奏的時候，怎樣才可自己「製造」出像指揮家一樣生動、有活力的節奏呢？

親自嘗試指揮的動作，或想像指揮棒的軌跡，是最直接的方法。

在合唱指揮中，幾種最常見拍子的指揮法和表示方法如下（以右手指揮適用）：

（見A. Kaplan, Choral Conducting）

二拍子（2/4 time）

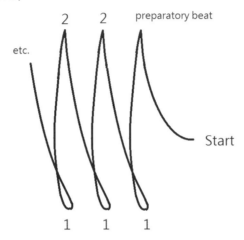

三拍子（3/4 time）

[Kaplan, Abraham. (2000). Choral Conducting. New York: W. W. Norton & Company.]

四拍子（4/4 time）

筆者教學時慣常使用的標示方式如下：（留意「向外」的第一拍打完之後，讓動作自然圓滑地收結，然後順勢開始「向內」的第二拍。）

二拍子（2/4 time）（以右手指揮適用）

三拍子（3/4 time）

四拍子（4/4 time）

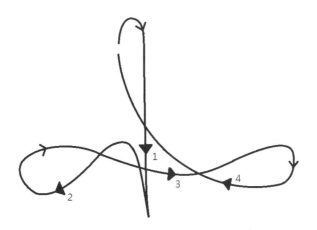

六八拍子（6/8 time）

彈慢速的6/8拍子樂曲，或者將快速的6/8拍子樂曲以慢速練習時，分拍可以套用3/4拍的打拍子方法，就能將分拍練得工整、合符節奏。

至於快速的6/8拍子樂曲，應理解成2/4拍子，再將每拍分成3個分拍來處理，指揮時用2/4的打拍方法，再自己填入「分拍」（將每拍數成「重輕輕」，如的「<u>1</u>23 <u>2</u>23」），既可保持6/8拍子的流暢感覺，又可以確保分拍節奏準確。

有活力的節奏中，每下動作都非常肯定、準確和有力。

以上每種節奏，都會不斷循環，只要熟習了節奏的軌跡，自然很容易隨時隨地通過默想、想像，感受節奏的律動。

重複練習以上的指揮手法，直至將外在的拍子，轉化成自己心中活生生的節奏，貫穿整首樂曲。

每次練習新曲，都要在樂曲中注入這種立體的節奏。要做到「節奏常在心中」，讓樂曲每個音符，都安份落在節奏軌道上的適當位置，帶著節奏的律動，使音樂不斷隨著節奏舞動。

如何感受節奏／在音樂中加入節奏

要演奏得有節奏感，一定要先有「鬆」和「空」的手臂。手臂的重要功能之一，是用來「感應」節奏。上文提到的放鬆練習，目的是要將手臂練成處於軟垂狀態，完全不使力地掛在手指上。配合呼吸用氣之後，原本「空空如也」的手臂，開始有「氣」流通，不停「流動」的「氣」令手臂處於充氣狀態，不再軟軟垂下。即使如此，手臂仍然是被動的，它自己並不曾主動或刻意做過任何事情或動作。

現在手臂的機會來了──手臂「鬆」、「空」和「柔軟」的特性，與

仍然處於「備用」或閒暇狀態的手臂肌肉，意味著有感應節奏律動的能力，與受節奏影響的可能。手臂就像一條彈簧，一端連接手指，另一端連接一個有如「心臟起膊器」的節奏「起動機」。這台「節奏起動機」開動時，中間的彈簧就隨著節奏方向和波幅搖擺起伏。

略有不同的是，演奏時手臂並不會真的如彈簧一樣有明顯的搖擺動作（或者說，手臂的「彈簧」比較硬，所以起伏幅度不大，也不太明顯。）

對節奏的感應，大部分是內在的、肌肉裡面的感覺。節奏雖然影響手臂中「氣」的流動感覺，但手臂的動作即使有，幅度也較少，不怎麼明顯，從外面看幾乎看不出來。但如果手臂這條「彈簧」對節奏有感應的話，彈出來的聲音就會直接反映出來（例如起拍會有「上揚」的感覺、重拍會有下沉的感覺等），這就是音樂中「節奏感」的來源。

想像一下彈琴時整個人的狀態：手指是喉管末端的「噴咀（nozzle）」，與琴鍵牢牢地接合，將「氣」不停注入琴鍵。中間的手腕和手臂是一條有彈性的喉管，負責輸送之餘，還感應音樂的節奏，隨節奏搖擺起伏。後面的肩背、胸腹是燃燒氧氣、提供動力的「蒸汽機」或「動力機組」。

這也是節奏感如此「難明」和「難學」的原因。聽著別人演奏，即使感覺到其中強烈的節奏，但由於單靠看和聽也不能察覺到「節奏感」來自何方，便可能誤以為節奏感是「天生」的，而不知道節奏感與音樂感、歌唱性一樣有方法「製造」。

3.2 練習

對音樂的追求，應該是每個鋼琴學生的終極目標，解決技術問題只是其中必經的一步。即使演奏者的技術足以應付樂曲需求，也不保證能演奏得動聽、有感染力。

好的演奏，除了把樂譜中的音符以正確的速度和時值「還原」之外，更能將樂曲裡的情緒和感覺表現出來，觸動聽者的心靈。能做到這種效果，肯定是非常有音樂感的演奏。

那「音樂感」到底是甚麼？

「音樂感」，顧名思義，就是對音樂的感覺，當中主要包括以節奏、和聲、織體等表達音樂中的不同情緒。西洋音樂中有傳承數百年的豐富音樂語言，當中包含博大精深的和聲理論。演奏者要有相當的樂理知識或很強的音樂直覺，才能充份理解和體會。

篇輻所限，本書不會深入闡述音樂語言（包括和聲理論、織體和結構等）的分析，只會淺談與練琴方法最相關的、在旋律或聲部當中的「音樂感」元素。

旋律的「音樂感」與「歌唱性」是密不可分的概念。在大部分樂曲中（尤其浪漫時期的音樂），旋律的歌唱性幾乎與音樂感相等（那大概因為歌唱就是人類音樂的起源吧），沒有了歌唱性，音樂馬上就失去了「音樂感」，變得沉悶死板。

之前説過，感受樂句「起伏」（shape）和歌唱性的最佳方法，就是開腔唱歌。

樂句要怎樣才算是有「shape」？到底「shape」是甚麼？

「shape」、「音樂感」或「歌唱性」，都是比較抽象的概念，很難用文字解釋清楚。就旋律中所謂「shape」（或「音樂感」或「歌唱性」）的原則，筆者有以下幾點觀察：

1. 必須要以連續的、線性的音色想像（例如歌唱、弦樂等）——而非鋼琴的敲擊性聲音——來想像和理解樂句；

2. 一般來說，要發出越高的音，需要的能量越大，聽起來感覺越緊湊（intense）。如果套用唱歌的方法來感受或試唱旋律，就會清楚感覺到上高音時，需要更多能量、用的「氣」更多、更費勁，而且向上或向下的音程，會帶來「上升」或「下沉」的感覺。

 所以一般來說，高音會比低音響亮，往上走的旋律線通常伴隨漸強（crescendo），反之則要漸弱（diminuendo）。

3. 歌唱性是需要用氣來維持的，尤其長音，用的氣更多。所以震音（或揉弦，vibrato）在弦樂裡非常重要，因為震音模仿人的「腹腔共鳴」，製造出維持（sustain）長音的效果。

4. 長音如果一直維持在同一音量的話，聽起來會變得沉悶、漫無目的、「唔知想點」。所以長音中，最好按樂句當下的形狀（例如上行或下行）加入音量上的變化，免得令樂句失去「方向感」（direction）。例如上行時可以漸大，下行則相反。

何謂「方向感」？音樂裡的「方向感」通常泛指「持續向目的地（通常是樂句結尾）行進的感覺」。這種「推進」的感覺，多數通過句形、音量變化、音色中的張力等等表現出來。例如大部份樂句都可以用「欖核型」的處理手法：像「欖核」的形狀處理般，漸漸「脹大」然後「縮小」。

為了不過份概括（over-generalize）「音樂感」及「歌唱性」的討論，又不想概念因為缺乏實例支持、脫離語境（「out of context」）而變成艱澀難懂，筆者希望以「用歌唱的方式感受音樂」的原則概括、總結「何謂音樂感」或「歌唱性」的問題。

「音樂感」是否天生？如何增強「音樂感」？

「音樂感」當中固然有先天因素，但更多是後天的訓練及培養，尤其靠多聽音樂、熟悉音樂語言中的「語境」及「文法」（即音樂理論、和聲學等），都可以增強音樂感。

通常「彈琴缺乏音樂感」的個案，都不是因為演奏者本身缺乏音樂感，而是演奏時因為某些原因，沒有集中精神在音樂上，或者是因為練習方法不當（例如練習時過份機械化），令「音樂感」無法在練習過程中扎根、萌芽。

如果因為練習方法不當而導致對樂曲「麻木」、觸覺遲鈍，應暫時停止在鋼琴上練習，避免將錯誤的習慣不斷重複而繼續深化（reinforce），令情況惡化。

第二步要將樂曲與鋼琴分開，靠想像歌唱或弦樂器效果等方法，重新理解樂曲。先要「唱」出每條旋律線、每個聲部，然後要在腦中用內在聽覺（inner hearing），把多個聲部、各種元素重新組合，構想及想像各種元素組合而成的音響效果，重新建立對樂曲的感覺。

這時還要嘗試「忘記」舊有演奏方式，按以下方法重新學習樂曲。（這個過程十分艱鉅，隨時比從頭學一首新曲更困難！）

如何練出有音樂感的演奏

每次學習新曲時，應如何確保自己沒有偏離音樂的要求，同時在練習過程中不斷增強對樂曲的理解，以及保持個人對樂曲的鮮活感受？

若要令演奏具備音樂感及歌唱性，大前提是要按樂曲結構，將聲部分拆，拆至一個可令演奏者有足夠餘暇感受及彈奏出樂句中音樂性的層次。

不同東西，用不同方法練習

練琴的金科玉律：不同的聲部或織體，要練出不同感覺，一定要分開練習才能成事。

將不同的聲部或織體結合一起練習，必然令各個聲部越來越相似。

鋼琴音樂極少真正只有一個聲部的樂曲（起碼也有旋律與伴奏，或者在多聲部音樂中，有最少兩條旋律線），所以可以說，無論甚麼曲目，都要經過分拆練習的過程。

問：　如何分拆？按怎樣的原則分拆？

答：　像「疱丁解牛」一樣，即是按聲部、織體等等的樂曲結構分拆練習。

問：　要拆到多細？

答：　每次練習，最好以不少於一個樂句的長度為單位。樂句有長有短，正常來說一樂句通常4到8小節不等，但中間如再有更短的小句，有需要時也可以小句為單位。

　　如果截取出來的選段短得完全不成句（例如只有幾個音）的話，或與音樂本身的分句結構不符，等於改變了選段的音樂本質。這樣做隨時練出與現實不符合的狀況，意思是，練出來的結果違背音樂本身的內容和要傳達的感覺，十分危險。

每次練習時，都要將分拆出來的樂句或聲部，盡量彈出真正演奏時的感覺（為克服技術困難而做的練習例外）。

「接近真正演奏」的意思，是指包含以下所有元素：

1. 盡量接近真正演奏時的速度及節奏
2. 樂感、歌唱性及呼吸、氣息的運用

每次開始學習新曲時，應採用以下步驟練習（確保每一步都能做到富於音樂感）：

1. 以歌唱方式感受和想像旋律（這一步可以在開始練習之前獨立進行）；最好在開始練習時，對樂曲大致已有概念。

2. 抽出樂曲中的主旋律練習。練習時要做到以下幾點：

 (i) 嘗試如歌唱般呼吸，每個樂句之前都要吸氣；

 (ii) 讓手腕和手臂完全放鬆，同時用耳朵緊跟琴弦發出的聲音，將鋼琴當成弦樂器來傾聽；

 (iii) 將鋼琴的聲音想像成自己唱出來的聲音，同時用聲音導引氣息，順著手臂、手腕及手指，流進琴鍵（可參考第四章）；

 (iv) 別忘記「數拍子」，在每個音加入清楚、強烈的節奏。

 重複多次之後，會產生如同用手唱歌的感覺，吸進去的每口氣，像弦樂器一般，通過手指延綿不斷地在鋼琴上「製造」出彷如連續不斷的音色。

當傾聽漸成習慣、傾聽帶動的氣息流動漸漸自動化，演奏者會慢慢忘記手腕、手臂的存在；到後來腦中只有音樂，一切的呼吸、用氣、傾聽聲音導引氣息的有意識活動，都變成無意識的、對音樂的自然反應。這時已不再是在「彈琴」，演奏者專注地「唱」和「聽」樂句，彈琴變成「用氣不用力」的活動。

這階段的練習單位為「樂句」或較短的樂段，在熟習樂曲的過程中，同時培養歌唱的想像和習慣。只要在開始彈奏之前，先將樂句想像一次或多次，先有了清晰的「歌唱」概念，到在鋼琴上彈奏時，自然事半功倍。

3. 如果樂曲是主調音樂（homophonic music），下一步可加入低音線條（bass line），與主旋律一起練習。

4. 然後是抽取樂曲中的其他聲部（例如較次要的內聲部）獨立練習，之後加入其他旋律（例如主旋律、低音旋律等）一起練習。過程中，尤其指法較棘手的段落，不一定要用原來的指法。改用較容易的指法，可以讓手臂更放鬆，更容易建立氣息流動的感覺。待手臂的「氣流」建立之後，再重新適應指法，往往比一直用原本指法效果更好。

5. 樂曲中如有較複雜的、非旋律性的伴奏織體（例如分解和弦、琶音等的純伴奏段落），應該留到最後，在其他旋律性聲部、樂曲的結構已大致熟習成形之後，才開始練習。這樣可避免出現「殺雞用牛刀」的情況——由於技術上的難題帶來心理壓力，導致手臂緊張，影響手臂正常運作。手臂緊張一般會令音色變得沉重、過份響亮，結果導致原本屬於「背景」的聲部彈得太響，以及令演奏者無形中誇大了該樂句的重要性，誇張、不合比例地將太多力氣花在其實不太重要的織體上，影響該樂句的詮

釋，變成喧賓奪主，最後干擾或掩蓋了音樂中真正重要的聲部。（有關如何應付此類織體，請參考以下「如何應付樂曲中較難的段落」部分。）

6. 將不同聲部分開練得純熟又有音樂感之後，便要將不同聲部「拼砌」合一。首先應以最重要的聲部先行，例如以主旋律搭配不同的聲部組合，然後逐漸增加聲部數目。在熟習的過程中，為了保持手臂的「開放性」以及靈活感應音樂的能力，手臂要維持在放鬆狀態，隨時準備執行大腦對樂曲的詮釋；而且不同聲部的組合、位置及指法變換，都會對手臂產生不同的要求，手臂放鬆能讓手臂即時作出反應。多用「先想像、後彈奏」的方法分段練習，盡量每次彈奏之前和彈奏完畢後，都在腦中想像及重整、重構整個樂段的結構。

7. 養成傾聽習慣。每次練習都像第一次彈奏一樣，抱持開放的態度，細心傾聽每個聲部，同時感受、思考和處理不同聲部間的主次關係、平衡以及互動（包括由不同聲部組合而成的和聲），直至對不同聲部的組合都已十分熟練，大腦編排好一套可以兼容樂曲藝術及技術上要求的「程式」（program）為止。

延音踏板 (sustaining pedal)

上文提過，練琴時耳朵要不停傾聽、追蹤彈出來的每個音。這樣做是為了製造「手指輸出的力量直接化為聲音」的印象，使演奏者不再把鋼琴當成「敲擊樂器」，而是像演奏弦樂或管樂一樣，以連綿不斷的氣息和力量，產生放鬆、有充足共鳴 (reverb) 兼有「後續推動力」的聲音，再用耳和氣息，將旋律中的音符一個個「接駁」起來，變成「一條」有歌唱特性的旋律。效果就像弦樂「運弓」的感覺一樣，每個音是「線性」而有不同長度，而非「點性」(一般人聽或彈鋼琴時，往往忽略了琴鎚敲擊發聲之後的共鳴，尤其經過錄音處理後的琴聲，聲音的「共鳴」大大減弱，變成了只剩下琴鎚「敲擊」琴弦一剎那的「咚咚」聲，所以才會有鋼琴聲音是「點性」的錯覺。)

為了訓練製造和追蹤「線性」音色的能力，練習每一首樂曲的初期至中期都應避免使用踏板 (包括分聲部練習的所有階段，以及綜合所有聲部練習的初期)。為的是讓耳朵聽清楚每個音的音質、追蹤聲音、讓手指感受「氣」和「力」直接與聲音有連繫的感覺。

加上踏板後，聲音的「線性」減弱，音質分散而且較難追蹤，直接影響手臂的放鬆及氣的運用。過份使用踏板，會產生連音的錯覺，手指彈出聲音之後，以為自己的工作已完成，自然變得鬆懈和懶散。沒有了對聲音的「線性」想像和感覺，手臂中的氣息不能連貫，便不可能在鋼琴上彈出真正有歌唱性的音樂，最多只是粗略模擬歌唱的音色而已。

分開聲部練習時，假如某些聲部的指法未能彈出真正的連音（legato），也不需要刻意加入踏板練習。在這些地方，應該靠手指和耳朵（而非踏板），製造「音斷意連」的效果。即使手指迫不得已要放開琴鍵，耳朵仍然要不間斷地傾聽著鋼琴發出的聲音，想像該聲音仍然繼續，同時保持手臂中的力不中斷，然後將這聲音「接駁」到下一個音。只要耳朵不間斷地傾聽，不截斷手臂中源源不絕的「氣」，做到以一下連續的「力」貫通前後兩個琴音（包括兩個琴音中間的靜寂），就可以做到「意連」（即感覺與氣息的延續）。

經過充分練習，將手指訓練成能夠彈出「線性」聲音之後，再適當地使用踏板，使音色更「圓潤」，以及在手指活動受限制、以致不能完全彈奏連音的地方，延長琴音，彌補手指的不足（用踏板製造特殊音響效果的情況除外）。這樣，踏板的角色只屬「後期製作」性質，演奏者即使不用踏板，仍然能將樂曲大致完整地彈奏。踏板的使用也應以「經濟」為原則，使用時踩到適當深度即可。而且要能分辨踏板不同深淺層次的用法，千萬不可每次踩踏板都一踩到底。

複調／多聲部音樂

如果樂曲（或其中的段落）由三個或以上的聲部構成，則無可避免會出現單手處理兩個（或更多）聲部的情況。

這時先要將每個聲部分開，當成完整的樂句般練習。這樣做的目的是要確保心中對每個聲部都有完整而清晰的音樂「影像」。在往後的練習中，即使回復一隻手負責所有聲部的時候，腦中仍然記得聲部的「原型」，並盡量維持每聲部獨特的音樂性。

練習時要注意：既然「音樂感」或「歌唱性」要用連貫的氣息來維持，就是說每個聲部，都要由獨立、連貫、不中斷的氣息，貫穿聲部的每個音。

當一隻手負責兩個聲部的時候，要將手臂的氣息「兵分兩路」，由「一道氣」變成「兩道氣」。（事實上我們是不可能將呼吸「一分為二」、兩邊在不同的時間「吸」或「呼」的，所以「兩道氣」的操作，實際上是將「一道氣」在手指分流，分開兩邊使用。）

一般來說，一隻手負責兩個聲部時，都會有清楚的手指分工，例如1、2指負責較低聲部，3、4、5指負責較高聲部。所以「氣」的分流，同樣按照手指分工來劃分，例如1、2指為一組，3、4、5指為另一組。彈奏之前，要預先想像手掌一分為二，1、2指在一邊，3、4、5指在另一邊。1、2指在虎口位置要先打開、連接好，預備隨時以「重心轉移」的方式，將一隻手指的「氣」傳給另一隻。3、4、5指的指根和下面的掌心部份，也要先貫力，撐起該部份的支架，才不會在彈奏中途才發現力量傳輸的「橋樑」原來並未完全接通。

（註：通常簡單、清楚的手指分工有利於單手彈奏兩個或以上的聲部，所以應盡量避免複雜隨意或無跡可循的分工方式。）

舉例：

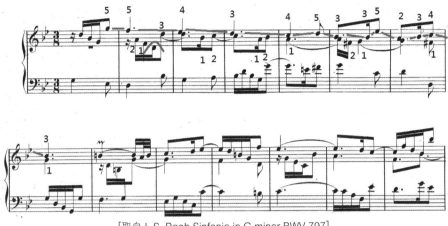

[取自J. S. Bach Sinfonia in G minor BWV 797]

以高音部份為例，練習以上段落時，可採用譜例中的指法，先抽取高音聲部練習，直至歌唱感覺出現，手指感到氣息貫通為止。下一步當然是抽取中間聲部練習，同樣練至歌唱及「貫氣」感覺出現。

然後嘗試同時彈奏兩個聲部，彈的時候要同時存想兩道旋律、兩道氣息。要注意將每聲部的「氣」，以圓滑順暢的重心轉移技術，由一隻手指切換到另一隻，以維持每個聲部從丹田到手指的連貫氣息。

真正演奏時，需要維持兩個獨立聲部動作的總和，即是負責兩個聲部的兩邊，各自要完成所有重心轉移及氣息導引的動作和意念，這樣才可彈出「真正」兩個聲部的感覺。

很多時候在主調音樂（homophonic music）當中，由一隻手負責的兩個聲部會有不同的重要性，例如一個是主旋律，另一個為內聲部。那麼演奏時就要以較重要的聲部為重，投入較多的精神和心力在這個主要聲部上（兩個聲部之間的平衡，通常有很多微妙的地方及變化，不能一概而論；必須小心傾聽，靠耳朵來判斷）。

如何應付樂曲中的困難段落

對音階、琶音、雙音或八度等等，前幾章已討論過應對方法。現在講的是不能簡單歸納為上述種類的快速、困難段落，例如 Scriabin Etude Op. 42 No. 5的左手部分：

1. 對付這些段落，第一步要慢速、放鬆練習。嘗試以柔軟、下垂、軟癱的手臂，配合努力「爬動」的手指，在琴鍵上「爬」出全部音符。練習的目的是教導手臂放鬆，並測試出手臂放鬆時

手指用力的方向及角度，同時訓練手指的力量。盡量讓放鬆的手臂下垂，將手臂的重量完全放到手指上。這樣手指要用較誇張的動作、較大的力量，才能「抵達」每一個音符。此外，要開始將樂句套上節奏框架，「安放」樂句的起拍（upbeat）及重拍（downbeat）。

2. 讓手臂習慣放鬆後，第二步要因應目標速度及音色，開始放輕及縮小手指動作，並加快速度練習。長期停留在不合適的速度，會導致動作模式改變。例如習慣了慢動作之後，動作會變得過大、誇張或遲鈍，逐漸失去快速跑動的能力。（用斷奏（staccato）練習是很有用的策略，因為將每個音分開，有助盡快將力量聚焦於指尖，從而減少動作幅度及縮短動作所需的時間，還可以幫助已經彈完的手指盡快放鬆。）

 這階段的練習要開始逐步「收緊」節奏以加快速度，同時以手臂感受節奏，為手臂的運動找尋最自然、最舒服的曲線或軌跡。

 此外，在這階段放輕練習也很重要。因為這類快速伴奏段落通常不太具歌唱性，需要盡量減省手指動作，以幅度最小的動作（加上聚焦的指尖力量），輕巧地「跑過」琴鍵。如果動作幅過大或力量過重，都很容易導致手指在琴鍵上停留過久，從而拖慢了跑動的速度。所以在這個階段，練習時音量較弱是正常的，加入「用氣」，以及在練習後期加上踏板之後，音量就會回復正常。

3. 當速度提高到接近正常演奏速度之後，就可以開始加入其他聲部一起練習，方法與上面相同。對樂曲越是熟習，「氣」和呼吸的控制就越容易。真正演奏時，這些困難段落一定要以「提氣」的方法輔助。

3.3　手指與音色

之前花相當大的篇幅講了手掌和手指作為支架的功能和作用，另外也解釋過手腕、手臂等的角色，對手指本身作為可以獨立運動的一個「機械組件」，及它對音色的影響，反而未曾提及。在此分析手指的運用、對音色的控制、影響及彈奏不同時期、不同風格的樂曲，應如何選擇最適合的音色，以突出該樂曲的風格特色。

現代的三角鋼琴（特別是某Y牌及S牌的鋼琴）有著非常靈敏的機械反應（action），演奏者手部和身體的狀態，包括肌肉的鬆緊、擊弦的速度、角度等等的「訊息」，都影響著發出的音色。手指對音色的影響舉足輕重，手指的力度只要稍有不同，即使是非常細微的力度和感覺上的分別，都會在琴鎚擊弦的一剎那被傳送到琴絃上，在琴絃震動的聲音中反映出來。

指尖的作用

指尖是感覺神經細胞最密集的地方。指尖感覺之敏銳是手的任何其他部位都遠遠不及的，加上它位置處於觸鍵動作的最前線，對於音色和觸鍵力量的變化，以及要彈出「聚焦」的聲音，都非常依賴指尖的感覺和控制。

彈琴時的指尖就像舞蹈員的舞步。要彈出優雅細膩的聲音時，要如芭蕾舞蹈員的腳尖般，凡移動和落地時，要靈活、輕巧、細緻，而且與身體的其他部分渾然一體。

即使在慢速的歌唱性段落，指尖也要維持敏銳的觸覺，按音色或琴鍵反應，隨時調整敲鍵的速度、力度與指尖動作的輻度。

在要求靈巧的快速段落或需要顆粒性聲音的時候，指尖更需要被賦予獨立的「生命力」。指尖要具備輕盈、靈敏、膽大心細（動作要清脆俐落，但不可過份）等特質。這時候指尖要像蛇頭一樣，負起領頭、起動、帶領身體移動的重任。凡靈巧的動作，一定是由指尖負責帶領和帶動，指根、手腕、手臂在後面跟隨。

指尖的作用還包括：

1. 瞄準─指尖的瞄準能力，是手的所有部份裡面最高的，這特性在彈奏遠距離跳躍音程時非常有用。

 試試在琴上做一個遠距離大跳的動作：從一個C音跳到兩個8度以外的另一個C音。

 第一個方法，是用手臂向橫移動的動作，將手指由起點「搬」到目的地。

 第二個方法，是放鬆手臂，盡量避而不想、不顧手臂的存在，直接以指尖瞄準目標，由起點直「飛」往終點。

 以上兩種方法，哪一種比較快？

 答案肯定是後者。雖然這好像是很顯淺的道理，但很多人在彈奏高難度的樂段時，仍然會因為緊張、慌亂等原因，手臂不能自制地抽緊，令原本很輕鬆的一個動作，變得又吃力、又勞累，還很容易出錯。

2. 改變聲音的「語氣」。為何有些人能在鋼琴上彈出豐富多變的音色，聽上去就如鋼琴會説話一樣？

 先前討論過鋼琴聲音的「歌唱性」──悠長、線性的音色，以及如何在旋律中維持歌唱般的造句和感覺。

 鋼琴是「擊弦樂器」──它的發音原理，是靠琴鎚擊弦發聲，令琴弦與共鳴板（soundboard）產生共震，擴大琴弦的震動，產

生的聲音是鋼琴獨有的，與結他、豎琴等直接以指尖勾弦的聲音不同。

鋼琴龐大的「共鳴箱」，產生渾厚的共鳴效果，故此鋼琴製造歌唱性音色的能力比結他、豎琴等更高。

但畢竟鋼琴是利用琴鎚擊弦來發聲的，故它同時有「敲擊樂器」的特性。現代鋼琴擁有精巧的action，力度上的細微分別都能在聲音上反映出來。

人類說話時，靠牙齒、嘴唇、舌頭的運動，控制咬字、吐音。彈琴的時候，要彈出如說話般多變的聲音，就要靠手指的動作，尤其是指尖在觸鍵時的靈敏反應。

要讓鋼琴說話（let the piano speak），就要靠指尖落鍵時，有一下清晰的「發聲點」。在觸到琴鍵的一瞬間，有一下極輕微的「勾」的動作。這種指尖在觸及鍵面前一瞬間的感應，就像彈結他或古箏的勾弦手法、或者弦樂的撥弦（pizzicato）技巧中，用指尖「刮」弦線的感覺。那樣琴弦就會發出有如結他、豎琴等撥弦樂器的清脆俐落的「錚」一聲。（在弦樂中的相等概念，就是拉琴時，剛把弓放上琴弦的時候，弓毛與弦線咬合的聲音。）

這種「勾」的動作如稍大，聲音的「敲擊性」會加強，相反的話會減弱。但如果完全缺乏指尖在觸鍵時的感應，彈出來的聲音會變得機械和「呆滯」，只有單一的語氣。

每一個優秀的鋼琴家，都懂得利用指尖的感覺及動作，在琴上彈出有著不同「語氣」的音色。

3. 聚力——彈琴時將全手掌的力量集中到一指之上，手掌其他部分處於平衡、放鬆、協調的狀態，令手的潛能充份被釋放。

　　「聚焦於指尖」此一點，是任何時候都適用的。手指每完成一個動作都要立即放鬆，釋放肌肉中殘餘的肌肉緊張及任何未用完的力量，然後盡快聚焦到下一隻手指的指尖。這樣做是為了避免分薄下一個音的力量，及確保手指能以最快的速度或沒有包袱地移動至下一位置，而且不會與後面繃緊的肌肉互相拉扯。

4. 平衡——手掌在琴鍵上的移動（movement），既然是利用手指作為「腳」的走路動作，手掌的重量自然地就是集中在指尖一點上面的。換句話說，手掌要在指尖的一點上保持平衡。

　　「平衡」的概念與「聚焦」密切相關，因為即使只是一隻腳（手指）稍微向前移動，也會影響全身的重量分佈與平衡（balance/equilibrium）、及重心位置（centre of gravity）。所謂「牽一髮動全身」，儘管是輕微的位置改變，「身體」（即手掌）也需要如太極高手的招式般，作出相應的調適，才可回歸自然、平衡的狀態。

　　在琴鍵上尋找和保持平衡（equilibrium）是重要但又相當複雜的概念。但如果把手掌想像成一個不停運動的、有生命的主體，也就不難想像手掌在琴鍵上的每一下踏步，都是經過整個身體動作自然協調的結果。

　　手掌和手指的所有部分都互相作用、互為影響。每一下移動都伴隨著重心的轉移，其中一部分的位置改變的時候，其他部分

會即時反應並調整位置，保持整體的平衡，也令手掌進入隨時可延續動作的預備狀態。

這種感覺，當五指在桌面上自由行走或跑動時最為明顯。在手臂不施加外力干擾手掌的前提下（意即手臂能夠放鬆地被手掌及手指拉著行走），手指與手掌部分會自然形成一個封閉、完整的系統，它具備內在的自我調節的特性。

有時這種狀態是會自然出現的。如果手指能輕鬆自在地在琴鍵上自由走動，它可能已無意中達到平衡的狀態，那就不需特別花心機在這方面的練習上面。如果常常覺得手指動作不暢順，就要多留意、時常提醒自己以上的要點。

多想像手指作為「腳」在桌面起舞、跑動或跳動，是一個很好的感受這種平衡的方法。

除了以上之外，手指在琴鍵上的運動，還有幾個變數：

1. 擊鍵時手指運動的速度，及手指在擊鍵之前的移動距離（兩者密切相關）

2. 手指落鍵的角度和深度

3. 按住鍵面之後手指「反推」的力度

4. 手掌和手指的肌肉、關節的狀態（包括不同關節的力量強弱分佈和鬆緊度）

一個擁有優秀技巧的人，可以輕易改變地以上任何一個或多個變數，製造出千變萬化的音色。

這幾種因素對音色的影響,只要在琴上一試,效果應該是顯而易見的。讀者可自行試驗改變以上各種因素所產生的不同音色變化效果,在此不贅。但有關手指與音色的關係,不少彈琴的人腦中都曾有以下的疑問,筆者嘗試逐一解答。

問1: 應該以垂直的指尖彈琴,還是用平放的指尖?

答1: 指尖與琴鍵表面之間角度不同,會產生不同的音色。

平放的手指(很多時會伴隨較慢的落鍵速度),製造出來的就會是比較柔和、顆粒性較弱、但「後續共鳴」(指琴鎚擊弦的「錚」一聲之後的琴絃共鳴)較強的聲音。

相反,垂直或近乎垂直的指尖,落鍵動作的速度一般比較快,會製造出較清脆、顆粒性較強的聲音。壞處是會使琴絃的「後續共鳴」減弱,很容易將聲音壓得較「死」。

一般來説,只會在手指需要快速跑動(在最短的時間內要抓緊然後離開琴鍵)的時候,才需要用到垂直的指尖。彈這種樂段,指尖在落鍵之前已經要蓄起足夠的力量,越是長篇的快速樂段,越要提早預備更多、更大範圍的音符和手指動作。遇到像以下的例子,所有的手指在整段快速樂段中,都要處於已經蓄力、隨時可擊鍵的預備狀態。

[Chopin Scherzo in B-flat minor Op. 31]

問2： 常聽人說要抬高手指的第3關節，有甚麼作用？

答2： 高抬指的手指練習可以增加第三關節的力度。可是，一般人的所謂「高抬指」練習，往往都是只集中在抬高手指的第三關節，然後用指力敲擊琴鍵，而忽略了以上大部分甚至所有的放鬆、協調、聚力等原則。這樣的練習通常有害無益（唯一的好處是它有加強第三關節的效果），會使音色變得粗糙，破壞手掌的一統性，令手臂抽緊……等等。

但如果恪守彈琴的正當原則，再加上適當地抬高第三關節，可以製造出明亮、活潑的音色。手指第三關節被抬高，會令音色更清脆、增加「顆粒性」，在快速段落中用這種方法彈奏，會造出有如「大珠小珠落玉盤」的效果。但抬高時要注意保持指尖的聚焦感覺，彈出來的才會是圓潤、清脆而非僵硬粗糙的聲音。

實際上應用抬高第3關節的方法時，（假設整句樂句都會用同一種音色彈奏）通常是全部的手指都會被維持抬高，這時候手掌會自然出現「打開」的感覺。所以在大部分時間，「抬高手指」實際就等於張開手掌，而且往往存想「打開手掌」會比只嘗試抬高手指容易。

問3： 在彈奏不同時期的音樂時，應如何調整音色以配合樂曲的風格？

答3： 讀者如有聽過使用Baroque時代樂器的古樂團的演奏，應會知道當時的樂器仍未發展成今天的模樣。與現代樂器相比，Baroque時期無論是弦樂器、管樂器或鍵盤樂器，音量都較弱，聲音也較單薄。

Baroque時期的鍵盤樂器以harpsichord（古鍵琴）最為普及。Harpsichord的action與鋼琴最大的分別，是它用撥弦的原理（而非現代鋼琴的擊弦mechanism）發聲，發出的聲音與鋼琴有頗大的分別。Harpsichord的共鳴較現代鋼琴弱，而且聲音延續的時間較短，音量較難保持。以harpsichord演奏Baroque的鍵盤樂曲，是不會有「歌唱性」的效果的，因為聲音「頭大身細」——撥弦的一下聲音相對非常響，其後的共鳴卻很快消失。

若以「歌唱」來比喻演奏浪漫時期的音樂的話，Baroque音樂（無論是弦樂、管樂、聲樂）一般都有很強的「說話」的感覺。要將這種感覺彈出來的話，要很注重以不同的手指觸鍵方式來製造豐富的音色變化。

如果想要模擬所謂的Baroque風格，在現代鋼琴上演奏的時候，也要參考harpsichord的特性以調整觸鍵的方式。想要令擊弦的一下聲音更清脆的話，可以稍為抬高手指，增加指尖擊鍵時的速度。此外，增加指尖動作，或者以較「緊」的指尖（第一關節）觸鍵，都可達到相似的效果（三種方法得出的音色會略有不同）。

當然Baroque音樂也有不少非常「歌唱性」的段落，如果這種段落由弦樂器或管樂器演奏出來的話，同樣會有很豐富的情感表達（有時會有很「浪漫」的感覺）。用現代鋼琴演奏的話，筆者認為應該利用樂器的優勢，不需要過份強調「原真性」（authenticity）而犧牲了音樂內容的表達。

此外，因為harpsichord只有非常有限的音量變化，在harpsichord上演繹Baroque音樂，要用articulation來補足音量變化的不足。在harpsichord上，「強」和「弱」的感覺，是會用聲音的長短來「模擬」的。用接近連奏的彈法（彈足每個音符的時值長短），會得出類似forte（f）的效果，相反用斷奏會令人感覺較輕盈、活潑，在快速的段落使用，會製造出類似piano（p）的效果。

即使在現代鋼琴上演奏，如果能適當地運用不同的articulation，增加其中的變化，就可以彈出更Baroque的效果。

彈古典時期的音樂，所用的技巧與Baroque音樂無大分別，也是要用靈巧的指尖及多變的articulation去彈出靈活多變的音色。

浪漫時期的音樂中，感情的表達更直接、更自由奔放。無特別法則，唯按音樂的要求，並緊記歌唱的原則即可。

遇到歌唱性強的樂曲或段落，例如Chopin的「Bel Canto」風格，就需要以本書中有關呼吸運氣、用力的方法，以歌唱般的方式彈奏。

彈奏浪漫時期作品的時候，需要以深邃的呼吸，連結及釋放

全身的力量。唯有鼓動丹田之氣，與音樂一起呼吸，再加上全副精神浸淫在音樂當中，想作曲家所想，才可彈出自由奔放、感情深刻的演繹。

從技巧到音樂——鋼琴技巧的奧秘

作　　者：Debra Wong

編　　輯：Jay Poon

出　　版：Ego Press Company

電　　話：2818-8700

電　　郵：info@ego-press.com

網　　址：http://www.ego-press.com

地　　址：紅磡鶴園東街4號恆藝珠寶中心12樓1213室

美術設計：Edith Cheung

國際書號：978-988-14841-1-6

出版日期：2017年2月

定　　價：港幣78元

PUBLISHED & PRINTED IN HONG KONG